哭泣的聖城

耶路撒冷興衰史

黃栢中

寶瓦出版有限公司

「萬軍之耶和華如此說、我為錫安心裡極其火熱．我為他火熱、向他的仇敵發烈怒。耶和華如此說、我現在回到錫安、要住在耶路撒冷中．耶路撒冷必稱為誠實的城．萬軍之耶和華的山必稱為聖山。」

~撒迦利亞書 8 章 2 節

目錄

黃栢中先生簡介

序

黃栢中先生簡介

黃栢中畢業於香港大學經濟系,並獲香港中文大學行政人員工商管理碩士及香港理工大學企業融資碩士。

黃先生曾任財經記者, 任職投資顧問,商品交易顧問,期貨公司董事,及香港交易所產品發展部高級副總裁。

黃先生研究金融市場多年,是香港財經作家,著作由香港經濟日報出版社出版包括:1. 江恩理論 — 金融走勢分析; 2.波浪理論家分析要義; 3.螺旋規律 – 股市及匯市的預測; 4.技術分析原理 – 金融技術指標大全; 5.即市外匯買賣; 6.期權攻略,

黃先生多次在香港,中國內地,台灣,新加坡,馬來西亞及澳洲主講金融市場理論及走勢講座,亦曾應邀為各社團及大學作主講嘉賓。

黃栢中由少年時代開始信主,在大學時代曾主編香港大學基督徒團契刊物橄欖雜誌。

序言:

主耶穌在走上釘十字架的苦路之前,曾對聖城耶路撒冷悲嘆說道:。

「耶路撒冷啊,耶路撒冷啊!你常殺害先知,又用石頭打死那奉差遣到你這裏來的人。我多次願意聚集你的兒女,好像母雞把小雞聚集在翅膀底下,只是你們不願意。看哪,你們的家成為荒場留給你們。我告訴你們:從今以後你們不得再見我,直等到你們說:『奉主名來的是應當稱頌的!』」(路加福音 13:34-35)

2014 年夏天到以色列遊覽耶路撒冷,回來之後得到感動,天天上下班坐車就用手機寫下遊記,在我完成「在苦路遇見耶穌」的一系列文章之後,心中有意尤未盡的感覺,並一直繼續用手機研究史料背景,追尋耶路撒冷的前傳,由以色列民族的起始,到大衛王朝的開始,到所羅門王接位,興建聖殿,以色列國勢如日方中,直到王朝一步一步走下坡,失去上帝的保守,直至滅國,聖殿被拆毀,人民被分散到各地。及至人民悔改,回歸重建聖殿,一一都按照先知耶利米的預言。回歸之後,以色列人民慢慢又遠離上帝的道,按先知但以理的預言,以色列人民又在列強的爭霸之下,最终又再國破家亡。

本書重溫耶路撒冷在三千年來的哀歌，直至以色列於 1949 年立國為止。當中教人唏噓不已。筆者希望讓到以色列及耶路撒冷朝聖和遊覽作為靈修之旅的同道，提供背境資料的速讀材料，更領悟上帝是歷史的掌權者，歸榮耀頌讚予祂！

黃栢中

2020 年冬天於香港

第1章: 以色列人的祖宗阿伯拉罕

以色列人的祖宗阿伯拉罕

以色列人的祖宗是來自公元前 17 世紀迦勒底吾珥城的亞伯拉罕，按創世紀 11章 31-32 節所記：「 他拉帶著他兒子亞伯蘭、和他孫子哈蘭的兒子羅得、並他兒婦亞伯蘭的妻子撒萊、出了迦勒底的吾珥、要往迦南地去、他們走到哈蘭就住在那裡。 他拉共活了二百零五歲、就死在哈蘭。」在漫長的旅途中喪父,當時名叫亞伯蘭的亞伯拉罕不知應繼續前行還是回到迦勒底本家,就在茫茫前路之際,上帝臨到亞伯蘭,創世紀 12章 1 至 2 節記載：「 耶和華對亞伯蘭說、你要離開本地、本族、父家、往我所要指示你的地去。 我必叫你成為大國·我必賜福給你、叫你的名為大、你也要叫別人得福。 為你祝福的、我必賜福與他、那咒詛你的、我必咒詛他、地上的萬族都要因你得福。 」於是, 亞伯蘭就憑著信, 照著上帝的吩咐進到迦南地,即現時以色列的地區,那時, 亞伯蘭已經年七十五歲。

創世紀 13章 14 -17 節記載上帝對亞伯蘭的祝福：「耶和華對亞伯蘭說,從你所在的地方、你舉目向東西南北觀看,凡你所看見的一切地,我都要賜給你和你的後裔,直到永遠。我也要使你的後裔如同地上的塵沙那樣多,人若能數算地上的塵沙,纔能數算你的後裔。 你起來,縱橫走遍這地,因為我必把這地賜給你。 」

當時，亞伯蘭與迦南地其他部族王國爭戰，並得勝而回，創世紀 14章 18-20 節特別記載：「 又有撒冷王（King of Salem)麥基洗德（Melchizedek），帶著餅和酒，出來迎接，他是至高神的祭司。 他為亞伯蘭祝福說：『 願天地的主、至高的神、賜福與亞伯蘭。 至高的神把敵人交在你手裡，是應當稱頌的。』亞伯蘭就把所得的、拿出十分之一來、給麥基洗德。」撒冷王麥基洗德就是耶路撒冷地方的國王，亦即在錫安山（Mount Zion)，他也是至高神的祭司。按詩篇 76 篇 2節指錫安是神的居所：「 在撒冷有他的帳幕、在錫安有他的居所。」

撒冷王麥基洗德的身份十分特別，按希伯來書 7章 2-3 節所述：「......他頭一個名翻出來、就是仁義王、他又名撒冷王、就是平安王的意思．他無父、無母、無族譜、無生之始、無命之終、乃是與神的兒子相似。」

在詩篇 110篇 1至 4 節，大衛的彌賽亞詩篇中曾預言道：「耶和華對我主說、你坐在我的右邊、等我使你仇敵作你的腳凳。耶和華必使你從錫安伸出能力的杖來．你要在你仇敵中掌權。當你掌權的日子、你的民要以聖潔的妝飾為衣、甘心犧牲自己．你的民多如清晨的甘露。耶和華起了誓、決不後悔、說、你是照著麥基洗德的等次、永遠為祭司。」在這篇預言的詩篇中，大衛指他的主要掌權，而他也是永遠為祭司，而且是照著麥基洗德的等次。大衛的主是誰?大衛以來的一千年都沒有人知曉，直到耶穌暗示出來。

馬可福音 12章 35-37 節記載：「 耶穌在殿裡教訓人、就問他們說、文士怎麼說、基督是大衛的子孫呢。 大衛被聖靈

感動說、『主對我主說、你坐在我的右邊、等我使你仇敵作你的腳凳。』 大衛既自己稱他為主、他怎麼又是大衛的子孫呢。眾人都喜歡聽他。」耶穌在這裡暗示，掌權者來自大衛的子孫。

直至耶穌死而復活，升上天上，門徒恍然大悟，彼得在五旬節聖靈降臨之後的著名講道中，揭示上面的奧秘。使徒行傳 2章 34-36 節指出：「 大衛並沒有升到天上、但自己說、『主對我主說、你坐在我的右邊、 等我使你仇敵作你的腳凳。』 故此、以色列全家當確實的知道、你們釘在十字架上的這位耶穌、神已經立他為主為基督了。 」

希伯來書 5章 6-10 節進一步解釋：「 就如經上又有一處說、『你是照著麥基洗德的等次永遠為祭司。』基督在肉體的時候、既大聲哀哭、流淚禱告懇求那能救他免死的主、就因他的虔誠、蒙了應允。他雖然為兒子、還是因所受的苦難學了順從．他既得以完全、就為凡順從他的人、成了永遠得救的根源．並蒙神照著麥基洗德的等次稱他為大祭司。 」

耶穌基督就是上帝的大祭司,在耶路撒冷將自己為祭一次獻上，並為世人的罪孽代贖。

當亞伯蘭年九十九歲的時候，上帝向他再次顯現，創世記17章 1-8 節記載上帝對亞伯蘭說：「我是全能的上帝。你當在我面前作完人， 我就與你立約,使你的後裔極其繁多。」亞伯蘭俯伏在地；上帝又對他說： 「我與你立約：你要作多國的父。 從此以後，你的名不再叫亞伯蘭，要叫亞伯拉罕,因為我已立你作多國的父。 我必使你的後裔極其繁多;

國度從你而立，君王從你而出。 我要與你並你世世代代的後裔堅立我的約，作永遠的約，是要作你和你後裔的上帝。我要將你現在寄居的地，就是迦南全地，賜給你和你的後裔永遠為業，我也必作他們的上帝。」

創世記17 章 15-21 節進一步記載上帝又對亞伯拉罕說：「你的妻子撒萊不可再叫撒萊，她的名要叫撒拉。 我必賜福給她，也要使你從她得一個兒子。我要賜福給她，她也要作多國之母；必有百姓的君王從她而出。」 亞伯拉罕就俯伏在地喜笑，心裏說：「一百歲的人還能得孩子嗎？撒拉已經九十歲了，還能生養嗎？」…上帝說：「不然，你妻子撒拉要給你生一個兒子，你要給他起名叫以撒。我要與他堅定所立的約，作他後裔永遠的約。…到明年這時節，撒拉必給你生以撒，我要與他堅定所立的約。」

亞伯拉罕果然老年得子，並給他起名叫以撒。亞伯拉罕時年剛好一百歲。

就在上帝給亞伯拉罕的應許開始見到苗頭的時侯，亞伯拉罕遭遇到人生最大的考驗。

創世記22 章 1-14 節記載：「…上帝要試驗亞伯拉罕，就呼叫他說：『亞伯拉罕！』他說：『我在這裏。』 上帝說：『你帶著你的兒子，就是你獨生的兒子，你所愛的以撒，往摩利亞地去，在我所要指示你的山上，把他獻為燔祭。』 亞伯拉罕清早起來，備上驢，帶著兩個僕人和他兒子以撒，也劈好了燔祭的柴，就起身往上帝所指示他的地方去了。 到了第三日，亞伯拉罕舉目遠遠地看見那地方。 亞伯拉罕對他

的僕人說:『你們和驢在此等候,我與童子往那裏去拜一拜,就回到你們這裏來。』 亞伯拉罕把燔祭的柴放在他兒子以撒身上,自己手裏拿著火與刀;於是二人同行。 以撒對他父親亞伯拉罕說:『父親哪!』亞伯拉罕說:『我兒,我在這裏。』以撒說:『請看,火與柴都有了,但燔祭的羊羔在哪裏呢?』 亞伯拉罕說:『我兒,上帝必自己預備作燔祭的羊羔。』於是二人同行。 他們到了上帝所指示的地方,亞伯拉罕在那裏築壇,把柴擺好,捆綁他的兒子以撒,放在壇的柴上。 亞伯拉罕就伸手拿刀,要殺他的兒子。 耶和華的使者從天上呼叫他說:『亞伯拉罕!亞伯拉罕!』他說:『我在這裏。』 天使說:『你不可在這童子身上下手。一點不可害他!現在我知道你是敬畏上帝的了;因為你沒有將你的兒子,就是你獨生的兒子,留下不給我。』 亞伯拉罕舉目觀看,不料,有一隻公羊,兩角扣在稠密的小樹中。亞伯拉罕就取了那隻公羊來,獻為燔祭,代替他的兒子。 亞伯拉罕給那地方起名叫『耶和華以勒』,直到今日人還說:『在耶和華的山上必有預備。』」

亞伯拉罕給起名叫『耶和華以勒』的地方-耶和華的山,就是摩利亞山(Moriah),而此山就是耶路撒冷舊城的聖殿山,以色列所羅門王所建的聖殿就在這裡。按歷代志下 3章1節所記:「 所羅門就在耶路撒冷、耶和華向他父大衛顯現的摩利亞山上、就是耶布斯人阿珥楠的禾場上、大衛所指定的地方、預備好了、開工建造耶和華的殿。」

「在耶和華的山上必有預備」這句話有更深層的意義,就是亞伯拉罕獻上長子以撒衹是上帝永恒救贖計劃的一個預表,

真正要發生的卻是上帝以祂的獨生子耶穌為贖罪祭，代替罪人當得的刑罰。

在這座山上，亞伯拉罕打算按上帝的考驗獻上長子以撒，但上帝差使者制止他，並預備了一隻公羊代替他的獨生兒子以撒獻為燔祭。在千多年後，上帝差祂的獨生子耶穌來到耶路撒冷，以真正的死在十字架上為獻祭，擔當世人的罪孽，「...叫一切信他的、不至滅亡、反得永生。」（約翰福音 3 章 16 節）

傳說亞伯拉罕獻以撒在摩利亞山上的石頭上，這石頭是所羅門聖殿的基石，後來大希律所建的第二聖殿亦建於其上。自主後 70 年羅馬軍隊拆毀聖殿後，主後 135 年羅馬皇帝哈德良（Hadrian)下令在聖殿原址鋪上 50 呎高的泥土，並在其上建造巨大的異教朱彼特（Jupiter)神廟。在主後 325 年，羅馬皇帝康士坦丁（Constantine)信主後下令拆毀朱彼特神廟，並建造一座八角形的基督教教堂。其後亞拉伯伊斯蘭教徒佔領耶路撒冷，於 691 年在該石頭上建造了目前的圓頂清真寺（Dome of the Rock，或叫作 Masjid Qubbat As-Sakhrah)，令聖殿山成為世界三大宗教的聖地，包括猶太教，基督教及伊斯蘭教，亦成為政治極為敏感的地方。

第 2 章: 大衛的國權

大衛的國權

主前 1028 年，以色列進入王國年代，首位以色列王名叫掃羅，但他不遵從耶和華的吩咐，被上帝所厭棄。掃羅一家其後與非利士人爭戰中陣亡。

被上帝揀選接續掃羅的是大衛，大衛出身是一個牧羊少年，後因為在掃羅軍隊中屢立戰功，漸為以色列人所認識。其後掃羅王嫉妒大衛，並開始追殺他，大衛進入長期的亡命生涯。直至掃羅陣亡，以色列人於主前 1013 年推舉大衛接逐為以色列王，並成為以色列最偉大的君王。

錫安這個地方在聖經第一次出現是在撒母耳記下 5 章 6-10 節，當時大衛剛統一猶大與以色列：「大衛和跟隨他的人到了耶路撒冷，要攻打住那地方的耶布斯人。耶布斯人對大衛說：『你若不趕出瞎子、瘸子，必不能進這地方』；心裏想大衛決不能進去。 然而大衛攻取錫安的保障，就是大衛的城。...大衛住在保障裏，給保障起名叫大衛城。大衛又從米羅以裏，周圍築牆。大衛日見強盛，因為耶和華－萬軍之上帝與他同在。」自此，大衛以錫安山為他的京城，並修固營壘，稱為大衛之城。錫安這個名稱就是堡壘的意思，亦有往潔白純潔之路的意思。

大衛尊榮耶和華，命人將約櫃搬進大衛城，他又計劃為耶和華建造聖殿。

哭泣的聖城

撒母耳記下7:1-7 記載：

"王住在自己宮中，耶和華使他安靖，不被四圍的仇敵擾亂。那時，王對先知拿單說：「看哪，我住在香柏木的宮中，上帝的約櫃反在幔子裏。」 拿單對王說：「你可以照你的心意而行，因為耶和華與你同在。」 當夜，耶和華的話臨到拿單說：「你去告訴我僕人大衛，說耶和華如此說：『你豈可建造殿宇給我居住呢？ 自從我領以色列人出埃及直到今日，我未曾住過殿宇，常在會幕和帳幕中行走。 凡我同以色列人所走的地方，我何曾向以色列一支派的士師，就是我吩咐牧養我民以色列的說：你們為何不給我建造香柏木的殿宇呢？』"

上帝不容許大衛建聖殿，是因為他流人血太多。然而，上帝祝福大衛，撒母耳記下7:8-16 記載：

"「現在，你要告訴我僕人大衛，說萬軍之耶和華如此說：『我從羊圈中將你召來，叫你不再跟從羊群，立你作我民以色列的君。 你無論往哪裏去，我常與你同在，剪除你的一切仇敵。我必使你得大名，好像世上大大有名的人一樣。 我必為我民以色列選定一個地方，栽培他們，使他們住自己的地方，不再遷移；凶惡之子也不像從前擾害他們， 並不像我命士師治理我民以色列的時候一樣。我必使你安靖，不被一切仇敵擾亂，並且我－耶和華應許你，必為你建立家室。你壽數滿足、與你列祖同睡的時候，我必使你的後裔接續你的位；我也必堅定他的國。 他必為我的名建造殿宇；我必堅定他的國位，直到永遠。 我要作他的父，他要作我的子；他若犯了罪，我必用人的杖責打他，用人的鞭責罰他。 但

我的慈愛仍不離開他，像離開在你面前所廢棄的掃羅一樣。你的家和你的國必在我面前永遠堅立。你的國位也必堅定，直到永遠。』"

耶和華對大衛的應許是極大的：

第一、上帝要為以色列選定一個地方，使他們住自己的地方，不再遷移；

第二、大衛的後裔必為上帝的名建造殿宇；

第三、上帝要永遠堅立大衛的家和大衛的國，直到永遠。

雖然大衛未被允許建殿，他仍要為建殿準備一切，又教導兒子及子民準備建殿。歷代志上22:2-19記載：

"大衛吩咐聚集住以色列地的外邦人，從其中派石匠鑿石頭，要建造上帝的殿。 大衛預備許多鐵做門上的釘子和鉤子，又預備許多銅，多得無法可稱； 又預備無數的香柏木，因為西頓人和泰爾人給大衛運了許多香柏木來。 大衛說：「我兒子所羅門還年幼嬌嫩，要為耶和華建造的殿宇必須高大輝煌，使名譽榮耀傳遍萬國；所以我要為殿預備材料。」於是，大衛在未死之先預備的材料甚多。 大衛召了他兒子所羅門來，囑咐他給耶和華－以色列的上帝建造殿宇， 對所羅門說：「我兒啊，我心裏本想為耶和華－我上帝的名建造殿宇，只是耶和華的話臨到我說：『你流了多人的血，打了多次大仗，你不可為我的名建造殿宇，因為你在我眼前使多人的血流在地上。 你要生一個兒子，他必作太平的人；我必使他安靜，不被四圍的仇敵擾亂。他的名要叫所羅門。他在位的

日子，我必使以色列人平安康泰。 他必為我的名建造殿宇。他要作我的子；我要作他的父。他作以色列王；我必堅定他的國位，直到永遠。』 我兒啊，現今願耶和華與你同在，使你亨通，照他指著你說的話，建造耶和華－你上帝的殿。但願耶和華賜你聰明智慧，好治理以色列國，遵行耶和華－你上帝的律法。 你若謹守遵行耶和華藉摩西吩咐以色列的律例典章，就得亨通。你當剛強壯膽，不要懼怕，也不要驚惶。 我在困難之中為耶和華的殿預備了金子十萬他連得，銀子一百萬他連得，銅和鐵多得無法可稱；我也預備了木頭、石頭，你還可以增添。 你有許多匠人，就是石匠、木匠，和一切能做各樣工的巧匠， 並有無數的金銀銅鐵。你當起來辦事，願耶和華與你同在。」 大衛又吩咐以色列的眾首領幫助他兒子所羅門，說： 「耶和華－你們的上帝不是與你們同在嗎？不是叫你們四圍都平安嗎？因他已將這地的居民交在我手中，這地就在耶和華與他百姓面前制伏了。 現在你們應當立定心意，尋求耶和華－你們的神；也當起來建造耶和華上帝的聖所，好將耶和華的約櫃和供奉上帝的聖器皿都搬進為耶和華名建造的殿裏。」"

到大衛壽終，所羅門接續他作王，所羅門得到上帝賜他智慧，並讓他建造聖殿。

第3章: 所羅門王獻殿

所羅門王獻殿

到大衛壽終，所羅門接續他作王，所羅門得到上帝賜他智慧，並讓他建造聖殿。

歷代志下2:1-18 記載所羅門籌備建造聖殿：

"所羅門就挑選七萬扛抬的，八萬在山上鑿石頭的，三千六百督工的。…所羅門差人去見泰爾王希蘭對他說：「 我要為耶和華－我上帝的名建造殿宇，分別為聖獻給他，在他面前焚燒美香，常擺陳設餅，每早晚、安息日、月朔，並耶和華－我們上帝所定的節期獻燔祭。這是以色列人永遠的定例。我所要建造的殿宇甚大；因為我們的上帝至大，超乎諸神。天和天上的天，尚且不足他居住的，誰能為他建造殿宇呢？我是誰？能為他建造殿宇嗎？不過在他面前燒香而已。」…從泰爾王那裡，所羅門王請來精於雕刻的巧匠， 又從黎巴嫩運些香柏木、松木、檀香木到耶路撒冷。"

所羅門作王第四年二月初二日開工建聖殿，共用超過十五萬人參與建殿，在當時世界已是壯舉。

按歷代志下3:1-17 記載，建造聖殿的地點是在摩利亞山上，亦即亞伯拉罕獻以撒的地方：

哭泣的聖城

"所羅門就在耶路撒冷、耶和華向他父大衛顯現的摩利亞山上，就是耶布斯人阿珥楠的禾場上、大衛所指定的地方預備好了，開工建造耶和華的殿。"

所羅門所建築的聖殿是這樣的：

殿的根基：長六十肘，寬二十肘，都按著古時的尺寸。

殿前的廊子：長二十肘，與殿的寬窄一樣，高一百二十肘；裏面貼上精金。

大殿的牆：用松木板遮蔽，又貼了精金，上面雕刻棕樹和鍊子； 又用寶石裝飾殿牆；所用的金子都是巴瓦音的金子。又用金子貼殿和殿的棟樑、門檻、牆壁、門扇；牆上雕刻基路伯。

殿的至聖所：長二十肘，與殿的寬窄一樣，寬也是二十肘；貼上精金，共用金子六百他連得。 金釘重五十舍客勒。樓房都貼上金子。

至聖所的基路伯： 在至聖所按造像的法子造兩個基路伯，用金子包裹，兩個基路伯張開翅膀，共長二十肘，面向外殿。基路伯亦 繡在用藍色、紫色、朱紅色線和細麻織的幔子上。

殿前兩根柱： 在殿前有兩根柱子，高三十五肘；每柱頂高五肘，一根在右邊，一根在左邊；右邊的起名叫雅斤，左邊的起名叫波阿斯。 柱頂上安有鍊子和一百石榴，安在鍊子上。

按歷代志下4:1-22記載，殿外設置如下：

一座銅壇：長二十肘，寬二十肘，高十肘；

一個銅海：圓的銅海，高五肘，徑十肘，圍三十肘； 海周圍有野瓜的樣式； 有十二隻銅牛馱海，銅海安在殿門的右邊，是為祭司沐浴用的。銅海可容三千罷特。

燔祭用盆： 製造十個盆，五個放在右邊，五個放在左邊，用以清洗獻燔祭所用之物。

殿內金燈臺：十個金燈臺，放在殿裏，五個在右邊，五個在左邊。燈臺上的花和燈盞，並蠟剪是純金的； 又有用精金製造鑷子、盤子、調羹、火鼎。

陳設餅桌： 又造十張桌子，放在殿裏，五張在右邊，五張在左邊；又造一百個金碗；

建祭司院和大院：用銅包裹門扇。 殿門和至聖所的門扇，並殿的門扇，都是金子妝飾的。

歷代志下5:1-14 記載了所羅門王獻殿的過程。

所羅門把他父大衛分別為聖的金銀和器皿都帶來，放在上帝殿的府庫裏。

哭泣的聖城

所羅門將以色列的長老、各支派的首領，並族長招聚到耶路撒冷，祭司利未人把耶和華的約櫃從大衛城運上來，又將會幕和會幕的一切聖器具都帶上來。

祭司將約櫃抬進內殿至聖所，放在兩個基路伯的翅膀底下，遮掩約櫃和抬櫃的槓。 約櫃裏衹有兩塊以色列人出埃及時，摩西從何烈山得到耶和華與以色到人立約的石版，並無別物。

所羅門王聚集以色列全會眾在約櫃前獻牛羊為祭。

出聖所時，歌唱的利未人亞薩、希幔、耶杜頓，和他們的眾子眾弟兄都穿細麻布衣服，站在壇的東邊，敲鈸、鼓瑟、彈琴，同著他們有一百二十個祭司吹號。 吹號的、歌唱的都一齊發聲，聲合為一，讚美感謝耶和華。吹號、敲鈸，用各種樂器，揚聲讚美耶和華說：耶和華本為善，他的慈愛永遠長存！

聖經記載，那時，耶和華的殿有雲充滿， 耶和華的榮光充滿了上帝的殿。

歷代志下6 章記載: 所羅門王當著以色列會眾，站在耶和華的壇前，當著以色列的會眾跪下，向天舉手， 說：「耶和華－以色列的上帝啊，天上地下沒有神可比你的！你向那盡心行在你面前的僕人守約施慈愛； 向你僕人－我父大衛所應許的話現在應驗了。你親口應許，親手成就，正如今日一樣。 耶和華－以色列的上帝啊，你所應許你僕人－我父大衛的話說：『你的子孫若謹慎自己的行為，遵守我的律法，像你在我面前所行的一樣，就不斷人坐以色列的國位。』現在求你應驗這話。 耶和華－以色列的上帝啊，求你成就向

你僕人大衛所應許的話。「上帝果真與世人同住在地上嗎？看哪，天和天上的天尚且不足你居住的，何況我所建的這殿呢？ 惟求耶和華－我的上帝垂顧僕人的禱告祈求，俯聽僕人在你面前的祈禱呼籲。 願你晝夜看顧這殿，就是你應許立為你名的居所；求你垂聽僕人向此處禱告的話。 你僕人和你民以色列向此處祈禱的時候，求你從天上你的居所垂聽，垂聽而赦免。」

所羅門王求上帝看顧這殿，垂聽在這殿的禱告。他更為民眾在這殿的禱告祈求：

「人若得罪鄰舍，有人叫他起誓，他來到這殿，在你的壇前起誓， 求你從天上垂聽，判斷你的僕人，定惡人有罪，照他所行的報應在他頭上；定義人有理，照他的義賞賜他。」

「你的民以色列若得罪你，敗在仇敵面前，又回心轉意承認你的名，在這殿裏向你祈求禱告， 求你從天上垂聽，赦免你民以色列的罪，使他們歸回你賜給他們和他們列祖之地。」

「你的民因得罪你，你懲罰他們，使天閉塞不下雨，他們若向此處禱告，承認你的名，離開他們的罪， 求你在天上垂聽，赦免你僕人和你民以色列的罪，將當行的善道指教他們，且降雨在你的地，就是你賜給你民為業之地」

「國中若有饑荒、瘟疫、旱風、霉爛、蝗蟲、螞蚱，或有仇敵犯境，圍困城邑，無論遭遇甚麼災禍疾病， 你的民以色列，或是眾人，或是一人，自覺災禍甚苦，向這殿舉手，無論祈求甚麼，禱告甚麼， 求你從天上你的居所垂聽赦免。你是知道人心的，要照各人所行的待他們（惟有你知道世人

的心），使他們在你賜給我們列祖之地上一生一世敬畏你，遵行你的道。」

「論到不屬你民以色列的外邦人，為你的大名和大能的手，並伸出來的膀臂，從遠方而來，向這殿禱告，求你從天上你的居所垂聽，照著外邦人所祈求的而行，使天下萬民都認識你的名，敬畏你，像你的民以色列一樣，又使他們知道我建造的這殿是稱為你名下的。」

「你的民若奉你的差遣，無論往何處去與仇敵爭戰，向你所選擇的城與我為你名所建造的殿禱告，求你從天上垂聽他們的禱告祈求，使他們得勝。」

「你的民若得罪你（世上沒有不犯罪的人），你向他們發怒，將他們交給仇敵擄到或遠或近之地；他們若在擄到之地想起罪來，回心轉意，懇求你說：『我們有罪了，我們悖逆了，我們作惡了』；他們若在擄到之地盡心盡性歸服你，又向自己的地，就是你賜給他們列祖之地和你所選擇的城，並我為你名所建造的殿禱告，求你從天上你的居所垂聽你民的禱告祈求，為他們伸冤，赦免他們的過犯。」

所羅門最後祈求：「我的上帝啊，現在求你睜眼看，側耳聽在此處所獻的禱告。耶和華上帝啊，求你起來，和你有能力的約櫃同入安息之所。耶和華上帝啊，願你的祭司披上救恩；願你的聖民蒙福歡樂。耶和華上帝啊，求你不要厭棄你的受膏者，要記念向你僕人大衛所施的慈愛。」"

當所羅門王祈禱完畢，歷代志下7:1-22記載有大神蹟出現：

哭泣的聖城

"所羅門祈禱已畢,就有火從天上降下來,燒盡燔祭和別的祭。耶和華的榮光充滿了殿; 因耶和華的榮光充滿了耶和華殿,所以祭司不能進殿。 那火降下、耶和華的榮光在殿上的時候,以色列眾人看見,就在鋪石地俯伏叩拜,稱謝耶和華說:耶和華本為善,他的慈愛永遠長存!"

有火從天上降下來,燒盡燔祭和別的祭,耶和華的榮光充滿聖殿,是多麼壯觀的神蹟。

於是,所羅門王和眾民在耶和華面前獻祭,共獻牛二萬二千隻,羊十二萬隻。所羅門因他所造的銅壇容不下燔祭、素祭,和脂油,便將耶和華殿前院子當中分別為聖,在那裏獻燔祭和平安祭牲的脂油。

所有的以色列人都聚集成為大會,守節七日。 第八日設立嚴肅會,行奉獻壇的禮七日,守節七日。 直至王遣散他們為止。

夜間,耶和華向所羅門顯現,應允他的祈禱,對他說:「我已聽了你的禱告,也選擇這地方作為祭祀我的殿宇。 我若使天閉塞不下雨,或使蝗蟲吃這地的出產,或使瘟疫流行在我民中, 這稱為我名下的子民,若是自卑、禱告,尋求我的面,轉離他們的惡行,我必從天上垂聽,赦免他們的罪,醫治他們的地。 我必睜眼看、側耳聽在此處所獻的禱告。現在我已選擇這殿,分別為聖,使我的名永在其中,我的眼、我的心也必常在那裏。 你若在我面前效法你父大衛所行的,遵行我一切所吩咐你的,謹守我的律例典章, 我就必堅固

你的國位，正如我與你父大衛所立的約，說：『你的子孫必不斷人作以色列的王。』 倘若你們轉去丟棄我指示你們的律例誡命，去事奉敬拜別神， 我就必將以色列人從我賜給他們的地上拔出根來，並且我為己名所分別為聖的殿也必捨棄不顧，使他在萬民中作笑談，被譏誚。 這殿雖然甚高，將來經過的人必驚訝說：『耶和華為何向這地和這殿如此行呢？』 人必回答說：『是因此地的人離棄耶和華－他們列祖的上帝，就是領他們出埃及地的上帝，去親近別神，敬拜事奉他，所以耶和華使這一切災禍臨到他們。 』"

上帝看重這聖殿，將之分別為聖，祂的名永在其中，祂的眼、祂的心也常在那裏。不過，上帝亦警告，若以色列人丟棄上帝的律例誡命，事奉敬拜別神， 祂就必將以色列人從祂所賜的地上拔出來，也會對聖殿捨棄不顧。

上帝祝福所羅門王，使他的智慧與財富無人能及，歷代志下9:13-28記載：

"所羅門每年所得的金子共有六百六十六他連得， 另外還有商人所進的金子，並且阿拉伯諸王與屬國的省長都帶金銀給所羅門。 所羅門王用錘出來的金子打成擋牌二百面，每面用金子六百舍客勒； 又用錘出來的金子打成盾牌三百面，每面用金子三百舍客勒，都放在黎巴嫩林宮裏。 王用象牙製造一個大寶座，用精金包裹。 寶座有六層臺階，又有金腳凳，與寶座相連。寶座兩旁有扶手，靠近扶手有兩個獅子站立。 六層臺階上有十二個獅子站立，每層有兩個：左邊一個，右邊一個；在列國中沒有這樣做的。 所羅門王一切的飲器都是金的，黎巴嫩林宮裏的一切器皿都是精金的。所

羅門年間，銀子算不了甚麼。 因為王的船隻與希蘭的僕人一同往他施去；他施船隻三年一次裝載金、銀、象牙、猿猴、孔雀回來。 所羅門王的財寶與智慧勝過天下的列王。 普天下的王都求見所羅門，要聽上帝賜給他智慧的話。 他們各帶貢物，就是金器、銀器、衣服、軍械、香料、騾馬，每年有一定之例。 所羅門有套車的馬四千棚，有馬兵一萬二千，安置在屯車的城邑和耶路撒冷，就是王那裏。 所羅門統管諸王，從大河到非利士地，直到埃及的邊界。 王在耶路撒冷使銀子多如石頭，香柏木多如高原的桑樹。有人從埃及和各國為所羅門趕馬群來。"

以色列成為軍事強國，統管諸王，從幼法拉底河到地中海東岸非利士人之地，直到埃及的邊界加薩，完全統一迦南這應許之地。

第4章: 古以色列國的衰亡

古以色列國的衰亡

「生於憂患，死於安逸」永遠是國家興亡的鐵律。

列王紀上11:1-13記載所羅門王年老時隨從外邦妃嬪離棄上帝，敬拜別神：

"所羅門王在法老的女兒之外，又寵愛許多外邦女子，就是摩押女子、亞捫女子、以東女子、西頓女子、赫人女子。 論到這些國的人，耶和華曾曉諭以色列人說：「你們不可與她們往來相通，因為她們必誘惑你們的心去隨從她們的神。」所羅門卻戀愛這些女子。 所羅門有妃七百，都是公主；還有嬪三百。這些妃嬪誘惑他的心。 所羅門年老的時候，他的妃嬪誘惑他的心去隨從別神，不效法他父親大衛誠誠實實地順服耶和華－他的上帝。 因為所羅門隨從西頓人的女神亞斯她錄和亞捫人可憎的神米勒公。 所羅門行耶和華眼中看為惡的事，不效法他父親大衛專心順從耶和華。 所羅門為摩押可憎的神基抹和亞捫人可憎的神摩洛，在耶路撒冷對面的山上建築邱壇。 他為那些向自己的神燒香獻祭的外邦女子，就是他娶來的妃嬪也是這樣行。 耶和華向所羅門發怒，因為他的心偏離向他兩次顯現的耶和華－以色列的上帝。耶和華曾吩咐他不可隨從別神，他卻沒有遵守耶和華所吩咐的。 所以耶和華對他說：「你既行了這事，不遵守我所吩咐你守的約和律例，我必將你的國奪回，賜給你的臣子。 然

而，因你父親大衛的緣故，我不在你活著的日子行這事，必從你兒子的手中將國奪回。 只是我不將全國奪回，要因我僕人大衛和我所選擇的耶路撒冷，還留一支派給你的兒子。」"

經文記載所羅門隨從妃嬪敬拜四個外邦神祇：

西頓人的神亞斯她錄－西頓(Sidon)是挪亞之孫迦南所生的長子，後代定居在地中海東岸城市西頓(Sidon)，即現時黎巴嫩，亞斯她錄(Astaroth)是西頓人敬拜的月神，主管土產和繁殖。亞斯她錄的廟宇設有男女廟妓，敬拜方式以行淫雜交，甚至獻上嬰孩，祈求神祇降福土產昌盛。亞斯她錄的伴侶是太陽神巴力(Baal)，主管氣候風雨的農神，亦是亞斯她錄的兄弟。有學者認為巴力的另一個妻子亞舍拉(Asherah)，以母神形象出現，亦即是亞斯她錄。亞舍拉是指申命記16:21-22所禁止的外邦宗教行為：

"「你為耶和華－你的上帝築壇，不可在壇旁栽甚麼樹木作為木偶。 也不可為自己設立柱像；這是耶和華－你上帝所恨惡的。"

「甚麼樹木作為木偶」在 KJV的譯本用 grove of any trees,意即小樹木之意，在 NIV 的譯本，則譯為"any wooden Asherah pole"。換言之，亞舍拉可能不是一個神祇的名字，而是代表外邦栽立小樹木在祭壇旁指向亞斯她錄。這令筆者聯想到聖誕樹的異教根源。

關於亞捫人的神米勒公(Malcom)，亞捫人是亞伯拉罕內甥羅得與幼女所生的後代，聚居於約旦河以東，所敬拜的米勒公，

是近東地區民族的火神，有人認為是與摩洛(Molech)相同。兩神祇的敬拜方式都是使兒女經火爲祭。

至於摩押人的神基抹(Chemosh)，摩押人是亞伯拉罕內甥羅得與長女所生的後代，聚居於死海以東，所敬拜的國神是基抹，基抹的敬拜也是以獻孩子經火為燔祭。

所羅門王登上國位的高峯，列國臣服，盡享榮華富貴，早已忘記摩西律法書的要求，申命記17:14-20 記載:

"「到了耶和華－你上帝所賜你的地，得了那地居住的時候，若說：『我要立王治理我，像四圍的國一樣。』 你總要立耶和華－你上帝所揀選的人為王。必從你弟兄中立一人；不可立你弟兄以外的人為王。 只是王不可為自己加添馬匹，也不可使百姓回埃及去，為要加添他的馬匹，因耶和華曾吩咐你們說：『不可再回那條路去。』 他也不可為自己多立妃嬪，恐怕他的心偏邪；也不可為自己多積金銀。 他登了國位，就要將祭司利未人面前的這律法書，為自己抄錄一本，存在他那裏，要平生誦讀，好學習敬畏耶和華－他的上帝，謹守遵行這律法書上的一切言語和這些律例， 免得他向弟兄心高氣傲，偏左偏右，離了這誡命。這樣，他和他的子孫便可在以色列中，在國位上年長日久。」"

律法說不可為自己加添馬匹，結果，所羅門有套車的馬四千棚，有馬兵一萬二千。

律法說不可為自己多立妃嬪，結果，所羅門有妃七百，都是公主；還有嬪三百。

律法說不可為自己多積金銀，結果，所羅門每年所得的金子共有六百六十六他連得， 還有商人所進的金子，銀子算不了甚麼。

律法說要將律法書抄錄一本平生誦讀，謹守遵行，結果，所羅門晚年離棄兩次向他顯現的上帝，讓妃嬪誘惑去隨從別神。

所羅門離世後，歷代志下10:3-4記載以色列百姓向他兒子所反映的民情：

「你父親使我們負重軛做苦工，現在求你使我們做的苦工負的重軛輕鬆些，我們就事奉你。」

由此可見，所羅門王到了晚年，已成為一位暴君，以欺壓人民滿足自己奢華的欲望。

主前930年，所羅門王逝世，他的兒子羅波安作王，他欲繼續他父親的暴政，結果北方十個支派拒絕擁護他，另立了所羅門的臣僕尼八的兒子耶羅波安為王，稱為以色列國或稱北國，而猶大支派及便雅憫支派繼續擁護所羅門的兒子羅波安為王，稱為猶大國或稱南國，應驗了上帝對所羅門的說話。

先說北國的情況，耶羅波安及以後共有十八位王帝接續作王，全部都行上帝眼中看為惡的事，最終於主前723年被亞述帝國所滅。

耶羅波安共執政22年(主前930-910)，他為免民眾上耶路撒冷獻祭，鑄了兩個金牛犢，並建造邱壇置於伯特利和但，供民眾敬拜，又自定八月十五日為節期，指派非利未人為祭司，惹上帝憤怒。

拿答繼位祇執政 2 年(主前 910-909)，與他父親一樣行上帝看為惡的事，以薩迦人亞希雅的兒子巴沙背叛拿答，並殺了他全家，令耶羅波安家族一個不留。

巴沙在位 24 年(主前 909-886)，繼續行上帝看為惡的事，列王紀上16:1-4記載:耶和華的話臨到哈拿尼的兒子耶戶，責備巴沙說：「我既從塵埃中提拔你，立你作我民以色列的君，你竟行耶羅波安所行的道，使我民以色列陷在罪裏，惹我發怒， 我必除盡你和你的家，使你的家像尼八的兒子耶羅波安的家一樣。 凡屬巴沙的人，死在城中的必被狗吃，死在田野的必被空中的鳥吃。」

巴沙的兒子以拉繼位祇有兩年(主前 886-885)，就被管理他一半戰車的臣僕心利所殺，心利並屠殺了以拉一切家人和朋友，應驗了先知耶戶的預言。

心利奪權祇有七日(主前 885)，民眾擁立暗利為元帥，並圍攻心利，心利最後焚燒宮殿，自焚而死。

暗利稱王 12 年(主前 885-874)，繼續行神看為惡的事，以虛無的神代替耶和華，他又在撒瑪利亞山上建城，成為日後的北國首府撒瑪利亞。

暗利死後，他兒子亞哈作王 22 年(主前 874-853)，繼續行耶和華看為惡的事。他娶了西頓王謁巴力的女兒耶洗別為妻，在撒馬利亞建造巴力的廟，在廟裏為巴力築壇。 亞哈又做亞舍拉，惹耶和華的怒氣。

當時，神差遣先知提斯比人以利亞對亞哈說：「我指著所事奉永生耶和華－以色列的上帝起誓，這幾年我若不禱告，必不降露，不下雨。」結果，天果然三年不下雨，遍地出現大旱災。最後，以利亞挑戰四百五十個巴力先知比試，看誰是真神，耶和華聽以利亞祈禱，顯天火燒盡獻祭，民眾殺盡巴力先知。神又聽以利亞在迦密山頂的祈禱，差來雲雨結束旱災。可是，王后耶洗別拒絕相信真神，並派人追殺以利亞。耶洗別又使人誣告葡萄園主拿伯，使亞哈強奪拿伯的葡萄園產業。最終，亞哈王與阿蘭王爭戰中陣亡。

亞哈的兒子亞哈謝繼位 2 年(主前 853-852)，行耶和華看為惡的事，敬拜假神巴力。亞哈謝一日從樓上的欄杆那裏掉下來病了，於是差遣使者去問以革倫的神巴力‧西卜，看病能不能好。耶和華差以利亞向亞哈謝的使者並亞哈謝說：「你們去問以革倫神巴力‧西卜，豈因以色列中沒有上帝嗎？ 所以耶和華如此說：『你必不下你所上的床，必定要死！』」亞哈謝向假神求福得禍，最後不治。

亞哈謝的兄弟約蘭接繼作 12 年(主前 852-841)，一樣行神眼中看為惡的事，他雖然廢掉他父親的巴力柱像，但仍然行耶羅波安的所為。在一次與亞蘭王的戰事中，約蘭受傷到耶斯列養病。先知以利沙吩咐一位少年人去膏立約沙法的兒子耶戶為王，並殺亞哈全家。耶戶最後用箭射死約蘭，把屍首拋在葡萄園主拿伯的田上，又派人到耶斯列捉拿耶洗別，命人把她擲下城樓下，屍首被野狗吃掉。耶戶寫信給撒瑪利亞的長老，迫使他們將亞哈的七十個眾子斬首。最後，耶戶假意為巴力舉行嚴肅會，招聚全國巴力祭司及先知，並敬拜巴力

的民眾到巴力的廟中盡行殺戮，又毀壞巴力的柱像和廟宇，將巴力崇拜從以色列國中除掉。

耶戶作王 28 年(主前 841-814)，他雖然除掉巴力，但仍敬拜耶羅波安所立的金牛犢，陷民眾於罪中。

耶戶的兒子約哈斯繼位執政 17 年(主前814-798)，繼續行耶羅波安所行的，又留亞舍拉在撒瑪利亞。上帝容許亞蘭王去欺壓以色列國，滅約哈斯的民。

約哈斯的兒子約阿施繼位，執政 16 年(主前 798-782)，不離開耶羅波安的罪。當時，猶大王亞瑪謝戰勝以東人後挑戰以色列王，結果約阿施大敗亞瑪謝，拆毀耶路撒冷城牆，奪去聖殿及王宮的金銀和器皿，並帶走人質回去。

約阿施死後，他兒子耶羅波安繼位，執政41年(主前 793-753)，他仍然行耶和華看為惡的事，但上帝看見以色列人被鄰國欺壓，讓耶羅波安得回邊界之地。

耶羅波安死後撒迦利雅繼位祇有六個月(主前 753-752)，行上帝看為惡的事，就被雅比的兒子沙龍擊殺篡位。

沙龍祇作王一個月(主前 752)，就被迦底的兒子米拿現殺死篡位。

米拿現作王 10 年(主前 751-742)，又行耶羅波安所行的，當時亞述王普勒來襲，米拿現給他一千他連得，並向大富戶每戶索取五十舍客勒給予亞述王。

米拿現的兒子比加轄繼位 2 年(主前741-740)，就被他的將軍利瑪利的兒子比加背叛篡位。

比加執政其間(主前 740-731)，亞述王提革拉毗列色奪去大量以色列國的土地，又將居民擄到亞述去。最後，以拉的兒子背叛比加，將他擊殺篡位。

何細亞作王 9 年(主前731-723)，繼續行耶羅波安所行的惡事，亞述王撒縵以色來攻，何細亞稱臣進貢。其後，何細亞試圖背叛亞述，差人去見埃及王梭，亞述王知道後把他囚在監裡。最後，亞述圍困撒瑪利亞三年，攻取整個以色列國，將以色列人擄到亞述，安置在哈臘與歌散的哈博河邊，並瑪代人的城邑。至此，以色列北國於主前 723 年滅亡，共 207 年。

列王紀下17:7-18總結：

"這是因以色列人得罪那領他們出埃及地、脫離埃及王法老手的耶和華－他們的上帝，去敬畏別神， 隨從耶和華在他們面前所趕出外邦人的風俗和以色列諸王所立的條規。 以色列人暗中行不正的事，違背耶和華－他們的上帝，在他們所有的城邑，從瞭望樓直到堅固城，建築邱壇； 在各高岡上、各青翠樹下立柱像和木偶； 在邱壇上燒香，效法耶和華在他們面前趕出的外邦人所行的，又行惡事惹動耶和華的怒氣； 且事奉偶像，就是耶和華警戒他們不可行的。 但耶和華藉眾先知、先見勸戒以色列人和猶大人說：「當離開你們的惡行，謹守我的誡命律例，遵行我吩咐你們列祖，並藉我僕人眾先知所傳給你們的律法。」 他們卻不聽從，竟硬著頸項，效法他們列祖，不信服耶和華－他們的上帝， 厭

哭泣的聖城

棄他的律例和他與他們列祖所立的約,並勸戒他們的話,隨從虛無的神,自己成為虛妄,效法周圍的外邦人,就是耶和華囑咐他們不可效法的; 離棄耶和華－他們上帝的一切誡命,為自己鑄了兩個牛犢的像,立了亞舍拉,敬拜天上的萬象,事奉巴力, 又使他們的兒女經火,用占卜,行法術賣了自己,行耶和華眼中看為惡的事,惹動他的怒氣。 所以耶和華向以色列人大大發怒,從自己面前趕出他們,只剩下猶大一個支派。"

亞述王又將外邦人遷徙至撒瑪利亞,列王紀下17:24記載:

"亞述王從巴比倫、古他、亞瓦、哈馬,和西法瓦音遷移人來,安置在撒瑪利亞的城邑,代替以色列人;他們就得了撒馬利亞,住在其中。"

列王紀下17:29-33又記載:

"然而,各族之人在所住的城裏各為自己製造神像,安置在撒馬利亞人所造有邱壇的殿中。 巴比倫人造疏割•比訥像;古他人造匿甲像;哈馬人造亞示瑪像; 亞瓦人造匿哈和他珥他像;西法瓦音人用火焚燒兒女,獻給西法瓦音的神亞得米勒和亞拿米勒。 他們懼怕耶和華,也從他們中間立邱壇的祭司,為他們在有邱壇的殿中獻祭。 他們又懼怕耶和華,又事奉自己的神,從何邦遷移,就隨何邦的風俗。"

亞述王把以色列國打造成一個民族宗教共融的社會,以色列人卻被趕出所應許之地!

猶大國(南國)

至於猶大國(南國)，情況亦好不到那裡。自所羅門之後，共經歷二十個君主，至主前586年為巴比倫所滅，前後共344年。

所羅門死後，他的兒子羅波安繼位共執政 17 年(主前 930-914)，他祈圖繼續他父親的暴政，加倍勞役百姓，結果有十個支派擁立耶羅波安，祇有猶大和便雅憫繼續支持他作王，以色列從此分列為南北兩國。後來,北國耶羅波安設立邱壇，鑄造金牛犢，設立祭司，禁止利未人供祭司職份事奉耶和華，利未人都來到猶大和耶路撒冷。以色列各支派中尋求耶和華的民眾都隨利未人到猶大居住。當羅波安的國堅立後，他就離棄耶和華。 猶大人在各高岡上，各青翠樹下築壇，立柱像和木偶，國中也有孌童。 羅波安王第五年，埃及王示撒攻擊耶路撒冷，先知示瑪雅指因為猶大離棄耶和華，祂要使他們落入埃及王手中。王與首領就自卑，耶和華見王自卑，就轉意不藉埃及王的手滅絕他們。埃及王祇盡奪聖殿和王宮裏的寶物就離去。

羅波安死後，他兒子亞比雅作王 3 年(主前 913-911)。亞比雅率領四十萬士兵與耶羅波安對陣，耶羅波安有八十萬大軍，亞比雅斥責耶羅波安及以色列人背棄耶和華，怎料以色列已在他們後面埋下伏兵。在腹背受敵下，猶大人呼求耶和華，祭司吹號，猶大人大聲吶喊，耶和華就使猶大得勝，並擊殺了以色列五十萬精兵。

亞比雅的兒子亞撒接續他父親作王 41 年(主前 910-870)，行上帝看為正的事。他除掉外邦邱壇，打碎柱象，砍下木偶，吩咐猶大人尋求耶和華，遵行祂的律法誡命，國中便得太平

和平安。古實王領一百萬軍隊來襲，亞撒求告耶和華，耶和華就使亞撒大敗古實。亞撒廢掉祖母押沙龍女兒瑪迦太后之位，因她造了亞舍拉可憎的偶像，亞撒又拆除列祖一切的偶象，廢掉國中的變童，並將分別為聖的金銀獻予耶和華的聖殿。其後，以色列王巴沙攻擊猶大，亞撒以聖殿及王宮的金銀請求亞蘭王聯手擊退以色列王。先知哈拿尼責備亞撒王，指他仰賴亞蘭王，沒有依靠耶和華，以後亞蘭王要脫離猶大的手，國家必有爭戰的事。到亞撒作王第三十九年，歷代志上 16:12 特別記載亞撒腳上得了重病，他袛求醫生，沒有求耶和華，兩年後逝世。

亞撒的兒子約沙法接續作王 25 年(主前873-849)，行上帝看為正的事，他廢掉餘下國中的偶像和變童，他又差臣子帶著耶和華的律法書到全國各城教訓百姓。猶大國力強大，不敢與猶大爭戰。這時，約沙法與以色列王亞哈結親修好，亞哈邀約約沙法聯軍攻佔亞蘭人基列的拉抹。亞哈不聽先知的不利預言，與約沙法一同出戰，結果，亞哈中箭身亡，約沙法則平安回耶路撒冷。先知耶戶斥責約沙法幫助惡人，預言神的憤怒要臨到他。後來，摩押王、亞捫人和米烏尼人上來攻擊猶大，約沙亞號召全國禁食尋找神，向神禱告。歷代志下20:8-9記載約沙法禱告說：「他們住在這地，又為你的名建造聖所，說：『倘有禍患臨到我們，或刀兵災殃，或瘟疫饑荒，我們在急難的時候，站在這殿前向你呼求，你必垂聽而拯救，因為你的名在這殿裏。』」耶和華聽了他的禱告，先知雅哈悉告訴約沙法，耶和華會施行拯救，猶大不用爭戰，袛需要擺陣。之後，約沙法與民商議，設立歌唱的人穿上聖潔的禮服，走在軍前讚美耶和華說：「當稱謝耶和華，因他

的慈愛永遠長存！」耶和華就派兵擊殺敵軍，摩押及亞捫軍又攻擊西珥山人，之後自相殘殺。猶大軍見敵軍屍橫遍野，就彈琴、鼓瑟和吹號回耶路撒冷聖殿。自此，列邦都害怕猶大的神，四境得以平安。

約沙法兒子約蘭接續作王 8 年(主前 849-842)，他娶了以色列王亞哈的女兒為妻，行上帝看為惡的事。他在猶大各山上建立邱壇，再使民眾陷入罪中，他又殺死眾兄弟和幾個首領。由這時開始，以東人背叛猶大，與猶大為敵。先知以利亞寫信預言耶和華必降大災，王的腸子必患病，以至墜落。結果，非利士人和阿拉伯人來襲，擄掠了王宮的財貨和妻子兒女，祗餘下小兒子約哈斯。而約蘭果然腸子患病而死。

約蘭的兒子亞哈謝繼位祗有1 年(主前 841)，他母親是以色列王暗利的孫女亞她利雅，他行上帝看為惡的事，與亞哈家一樣。他即位後與以色列王約蘭聯軍與亞蘭王爭戰。後來，以色列王受傷養病，亞哈謝探望受傷的以色列王時，遇將軍耶戶政變，兩王一同被殺。

亞哈謝母親亞她利雅趁機剿滅王室自立為王 6 年(主前 841-836)，行上帝看為惡的事，她眾子拆毀部份聖殿，又用敬拜耶和華的器皿事奉巴力。亞哈謝的妹子約示巴是祭司耶何耶大的妻子，她將王子約阿施收藏起來，避免亞她利雅的屠殺，並讓約阿施在聖殿生活六年。其後，祭司耶何耶大顆同迦利人和護衛兵結盟，又與猶大各城邑首領立約，在聖殿膏立約亞施為王，並殺死亞她利雅。

約阿施執政 40 年(主前 836-797)，他命祭司向民眾收集銀子以修理被亞她利雅眾子拆毀的部份聖殿。然而，當祭司耶何耶大死後，王與眾領袖開始離棄神，隨從外邦人去事奉亞舍拉和偶像，耶和華的先知多次警戒他們也不聽。歷代志下24:20-21記載:「那時，上帝的靈感動祭司耶何耶大的兒子撒迦利亞，他就站在上面對民說:『上帝如此說:你們為何干犯耶和華的誡命，以致不得亨通呢?因為你們離棄耶和華，所以他也離棄你們。』眾民同心謀害撒迦利亞，就照王的吩咐，在耶和華殿的院內用石頭打死他。」一年年後，咒詛就臨到猶大，一小隊亞蘭軍隊上來攻擊耶路撒冷，神將猶大大軍交在他們手裡，他們把民眾首領殺死，並將聖殿及王宮分別為聖之物及金子獻給大馬士革的亞蘭王。亞蘭軍離去時，約亞施病重。最後，他的臣僕背叛，並將他刺殺於床上，以報耶何耶大兒子之仇。

約阿施的兒子亞瑪謝接續作王 29 年(主前 797-768)，行上帝看為正的事，祇是沒有廢掉邱壇，心又不專誠。他帶兵三十萬攻下西珥人，卻把把西珥的神像帶回去事奉，不聽先知的警戒。其後，他挑戰以色列王約亞施而戰敗被虜，亞瑪謝被帶回耶路撒冷，耶路撒冷城牆被拆，聖殿及王宮的金銀器皿被奪去。最後，亞瑪謝被叛黨所殺。

亞瑪謝的兒子亞撒利雅（烏西雅）作王共 52 年，(主前791-740)，他行上帝看為正的事，祇是沒有廢掉邱壇。他尋求神，神就使他享通。他的軍隊強大，攻擊非利士人、阿拉伯人和米烏尼人，亞捫人亦給他進貢。當他國力如日中天時，他變得心高氣傲，要親自到聖殿香壇燒香。祭司亞撒利雅率八十祭司阻止，說道:「烏西雅啊，給耶和華燒香不是你的事，乃

是亞倫子孫承接聖職祭司的事。你出聖殿吧！因為你犯了罪。你行這事，耶和華上帝必不使你得榮耀。」(歷代志下26:18)烏西雅發怒，手拿香爐欲強行燒香。他額上忽然發出大痲瘋。王速速出去，但痲瘋終身隨著他，直至去世。他長時間患上大痲瘋，住在別宮，管理國家的工作交兒子約坦。

由主前 751 年起，約坦執政直至他父親在主前 740 年去世，他作王共 16 年(主前 751-736)。他行上帝看為正的事，作了很多城市建設，亦擊敗亞捫人。他祇是不入聖殿，沒有廢掉邱壇，人民仍行邪僻之事。

約坦的兒子亞哈斯接續作王共 16 年(主前 736-716)，他一反約亞施王以來的做法，行上帝看為惡的事，他在邱壇獻祭燒香，又使兒子經火。神把他交在亞蘭王手中，他被亞蘭王打敗，很多猶大人被擄到大馬士革。亞蘭王又奪取了以拉他，趕出猶大人，土地被侵佔。之後，以色列王亦對猶大大行屠殺，死了十二萬勇士。以色列一度欲擄去猶大二十萬人為奴，後得先知俄德及以色列的族長勸退。其後，非利士人及以東人攻擊猶大，亞哈斯就用聖殿和王宮的金銀試圖求亞述王提革拉·毗列色的幫助。其後，亞述王攻擊亞蘭王利汛，大馬士革失守，亞蘭王利汛被殺，居民被擄到吉珥。亞哈斯上大馬士革見亞述王，見到一座壇，就命人模仿在聖殿建造一座在上獻祭給大馬士革的神。他又拆掉聖殿的銅盆和銅海，將獻祭改在新壇上。舊的銅壇遷至聖殿北面。他又因亞述王的緣故將聖殿安息日的廊子和王宮進聖殿的廊子拆除，改為圍繞聖殿。最後，他將聖殿的器皿毀壞，封鎖聖殿的門，在耶路撒冷各處的拐角及猶大各城邑建造邱壇，向外邦神燒香。

希西家接續父親約坦作王 29 年(主前 729-687 年)，他行神看為正的事，其他猶大王無人能及。他執政後重開聖殿的門，修理聖殿，拆毀邱壇，移除偶像，行摩西律法。他又打碎摩西所造的銅蛇，停止猶大民眾向銅蛇燒香。王對為猶大獻上贖罪祭和燔祭，之後，他更邀請以色列及猶大各城邑的人上耶路撒冷守除酵節及逾越節。歷代志下30:26-27記載:「這樣，在耶路撒冷大有喜樂，自從以色列王大衛兒子所羅門的時候，在耶路撒冷沒有這樣的喜樂。那時，祭司、利未人起來，為民祝福。他們的聲音蒙上帝垂聽，他們的禱告達到天上的聖所。」

政治上，希西家擺脫亞述的轄制，並打敗非利士人，擴張了疆土至迦薩。希西家作王第 6 年，亞述滅了以色列國。到希西家第 14 年，亞述大軍入侵猶大，希西家將大量聖殿及王宮內的金銀，連聖殿大門上及柱子上貼著的金子都刮下來給亞述王西拿基立，然而亞述王仍然圍困耶路撒冷。希西家王禱告上帝:「耶和華我們的上帝啊，現在求你救我們脫離亞述王的手，使天下萬國都知道惟獨你耶和華是上帝！」(列王紀下19:19)先知以賽亞對希西家說:「耶和華論亞述王如此說:『他必不得來到這城，也不在這裏射箭，不得拿盾牌到城前，也不築壘攻城。 他從哪條路來，必從那條路回去，必不得來到這城。這是耶和華說的。 因我為自己的緣故，又為我僕人大衛的緣故，必保護拯救這城。』」當夜，耶和華的使者在亞述營中殺了十八萬五千人。 亞述王就回到尼尼微，有一天在尼斯洛廟裏叩拜時，被他兒子亞得米勒和沙利色刀殺。希西家另一次信靠神的事跡是，先知以賽亞告訴希西家要準備遺囑，因為他必要死。希西家就痛哭禱告上帝，

上帝就容他多活命 15 年，還給他一個兆頭，就是日晷的日影向後退了十度。希西家人生的敗筆是向巴比倫來使展示國家的財富，成為猶大國日後被巴比倫帝國所滅的遠因。

瑪拿西接續父親希西家作王 55 年(主前696-642)，他行上帝看為惡的事，重新建築邱壇，為巴力築壇，做亞舍拉像，敬拜天上的萬象，並在聖殿築壇。他又使他的兒子經火，觀兆，用法術，立交鬼的和行巫術的； 又在聖殿立亞舍拉像，並且，瑪拿西在耶路撒冷流無辜人的血。耶和華的先知預言：「因猶大王瑪拿西行這些可憎的惡事比先前亞摩利人所行的更甚，使猶大人拜他的偶像，陷在罪裏；耶和華－以色列的上帝如此說：我必降禍與耶路撒冷和猶大，叫一切聽見的人無不耳鳴。 我必用量撒馬利亞的準繩和亞哈家的線鉈拉在耶路撒冷上，必擦淨耶路撒冷，如人擦盤，將盤倒扣。 我必棄掉所餘剩的子民，把他們交在仇敵手中，使他們成為一切仇敵擄掠之物，是因他們自從列祖出埃及直到如今，常行我眼中看為惡的事，惹動我的怒氣。」(王下 21：10:15)如此，瑪拿西惹怒上帝，導致其後滅國之災。歷代志下 33 章記載亞述軍隊其後攻破耶路撒冷，將瑪拿西王用鈎鈎住，用銅鍊鎖住帶往巴比倫。瑪拿西才自卑呼求耶和華，耶和華讓他回到耶路撒冷作王。瑪拿西之後廢掉偶像和邱壇，吩咐猶大人單單事奉上帝。

亞們接續他父親瑪拿西作王 2 年(主前 641-640)，他繼續他父親行神看為惡的事，事奉偶像，又不在上帝面前自卑，後來他被臣僕殺於宮中。

約西亞接續他父親亞們作王 31 年(主前639-609)，他行神看為正的事。在他作王第十八年，他命人用銀子修葺聖殿，大祭司找到一本律法書，並讀給王聽，王聽後大驚，找來女先知戶勒大求問神。女先知說：「耶和華如此說：我必照著猶大王所讀那書上的一切話，降禍與這地和其上的居民。因為他們離棄我，向別神燒香，用他們手所做的惹我發怒，所以我的忿怒必向這地發作，總不止息。」然而，先知告訴約西亞王他在有生之年不會見到所講的災難。之後，約西亞王召集猶大長老及民眾宣讀律法書，列王紀下23:3記載：「王站在柱旁，在耶和華面前立約，要盡心盡性地順從耶和華，遵守他的誡命、法度、律例，成就這書上所記的約言。眾民都服從這約。」

於是約西亞命人將聖殿內的巴力祭壇、亞舍拉柱像，並敬拜天象的器皿拆毀，又廢掉聖殿裡孌童的屋子和婦女為亞舍拉織帳子的屋子，廢掉聖殿兩旁的邱壇，祭太陽的日車及獻給日頭的馬，城門口的邱壇，並猶大各城邑及居民的邱壇和偶像，又將偶像的祭司殺在邱壇上。他又除掉國中交鬼、行巫術的人，並一切家中的神像和偶像，和可憎之物。約西亞王更差人到從前以色列國首府撒瑪利亞拆毀以色列眾王所立的邱壇和偶像，又毀掉以色列王耶羅波安在伯特利所建的邱壇。最後，他更拆毀所羅門王在耶路撒冷附近山崗所建的邱壇和偶像，包括西頓人的女神亞斯她錄和亞捫人可憎的神米勒公，摩押可憎的神基抹和亞捫人可憎的神摩洛。約西亞還推動猶大人守逾越節的節期。列王紀下23:25評價約西亞王：「在約西亞以前沒有王像他盡心、盡性、盡力地歸向耶和華，遵行摩西的一切律法；在他以後也沒有興起一個王像他。」

主前 626 年，在約西亞年間，拿布波拉撒(Nabopolassar)攻陷巴比倫城，自立新巴比倫帝國，挑戰亞述帝國地位。

其後，埃及王法老尼哥上去攻擊幼發拉底河的迦基米施，約西亞出來阻擋，法老尼哥告訴約西亞神與他同在，約西亞仍然不允，結果，約西亞在爭戰中中箭被殺。先知耶利米爲約西亞作哀歌，讓歌唱者為他誦唱。

神並沒有收回他藉先知所發的預言。列王紀下23:26-27記載：「然而，耶和華向猶大所發猛烈的怒氣仍不止息，是因瑪拿西諸事惹動他。 耶和華說：「我必將猶大人從我面前趕出，如同趕出以色列人一般；我必棄掉我從前所選擇的這城－耶路撒冷和我所說立我名的殿。 」

約哈斯接續他父親約西亞作王祇有三個月(主前 609)，他行神看為惡的事，埃及王法老尼哥來攻，不容許他在耶路撒冷作王，將他鎖禁在利比拉，後向猶大國索取大量金銀罰款，並將約哈斯帶回埃及，約哈斯就死在埃及。

埃及王另立約西亞的另一個兒子以利亞敬為王，改名約雅敬，約雅敬共作王11 年(主前 608-598)。他行神看為惡的事，在國中大量搜集金銀以賠償給埃及王。後來巴比倫帝國興起，取代埃及成為地區霸主。約雅敬臣服巴比倫王尼布甲尼撒三年後背叛，巴比倫王派四大軍團進擊猶大，包括迦勒底軍，亞蘭軍，摩押軍及亞捫軍。

約雅斤接續父親約雅敬作王三個月(主前 598)，亦行神看為惡的事，巴比倫的軍隊就圍困耶路撒冷，巴比倫王尼布甲尼撒親臨招降。猶大王約雅斤和他母親、臣僕、首領、太監一

同出城投降。 巴比倫王劫去聖殿和王宮裏的寶物，毀壞聖殿的金器，將約雅斤，母后、后妃、太監、官員全部擄至巴比倫，又擄去耶路撒冷的眾民和眾首領，並所有勇士及木匠、鐵匠；衹留下國中極貧窮的人。

巴比倫王另立約雅斤的叔叔瑪探雅作王，改名西底家。西底家作王 11 年(主前 597-586)，亦行神看為惡的事，不聽先知耶利米的勸戒，也不自卑。眾祭司和民眾亦郊法外邦人行可憎的事，污穢了耶路撒冷和聖殿。上帝派使者去勸戒，卻遭譏諷和藐視。西底家作王第九年時背誓背叛巴比倫，巴比倫王尼布甲尼撒親自領大軍圍攻耶路撒冷。圍城兩年，耶路撒冷出現大餓荒，城破時，城內士兵出逃，西底家亦與家眷逃走。迦勒底軍隊進入聖殿，將內裡無論男女老少一一殺戮。迦勒底軍捕獲西底家，並押到巴比倫王之前，王命人在西底家眼前殺盡他的眾子，之後挖去西底家雙眼，鎖上銅鍊，擄回巴比倫。

之後，巴比倫王的護衛長尼布撒拉旦來到耶路撒冷，把剩餘的人擄到巴比倫作僕婢，衹餘下最低階層的人修理葡萄園和耕種。之後，他命人放火焚燒聖殿，打碎聖殿的銅柱、獻祭用的盆座和銅海，並一切獻祭用具和器皿，都帶回巴比倫。他又放火焚燒民居，拆毀城牆，將耶路撒冷撤底破壞，猶大國正式滅亡，應驗了上帝藉先知所講的預言。

歷代志下36:21總結:「這就應驗耶和華藉耶利米口所說的話：地享受安息；因為地土荒涼便守安息，直滿了七十年。」

哭泣的聖城

第 5 章: 先知的盼望

先知的盼望

在大衛，所羅門時代，以色列國力如日方中，成為近東地區的強國，無人敢犯。直至所羅門晚年，他隨外邦妃嬪敬拜外邦偶像，惹怒上帝，上帝就讓外邦興起，成為以色列國的主要敵人。

列王紀上 11:25 記載，所羅門晚年時，利遜成為亞蘭王，建都大馬士革，成為以色列國早期的仇敵。亞蘭帝國（Aram），位於敘利亞，黎巴嫩，直至美索不達米亞北部。亞蘭是挪亞的兒子閃的兒子，亞蘭人於公元前 1000 年左右建立了亞蘭大馬士革王國。

亞蘭王曾與以色列王亞哈與猶大王約沙法聯軍爭戰，結果大勝，亞哈戰死。亞蘭王並差點消滅以色列國，一度圍困撒馬利亞。在猶大王約阿施當政時期，亞蘭王進兵猶大，最後猶大王約阿施被刺身亡。

另一個以色列的勁敵是新亞述帝國(Neo-Assyria)，在主前 1030 年興起，亦即所羅門王死後的幾年。亞述帝國的軍隊以殘酷不仁稱著，動軏以屠城方式消滅敵對部族，令人聞風喪膽。

主前 853 年，新亞述帝國的沙爾馬那塞爾三世入侵敘利亞，以色列王耶羅波安二世與亞述王結盟，亞述最後消滅亞蘭帝國。

然而，以色列國在缺乏亞蘭帝國作為屏障，亞述王撒縵以色的魔掌最終伸向以色列國。於主前 723 年，以色列王何細亞差人去見埃及王梭試圖得到埃及支援，最後亞述圍困撒瑪利亞三年後破城，結束以色列國的王朝。

結束以色列國後，亞述帝國的魔手開始伸向南國猶大，成為猶大的主要欺壓者。直至主前 626 年，拿布波拉撒 (Nabopolassar) 攻陷巴比倫城，自立新巴比倫帝國。主前 612 年，巴比倫瑪代聯軍攻陷亞述首都尼尼微城，結束亞述帝國的統治。

暴虐的亞述帝國被滅，並未有為猶大國帶來喘息的機會。埃及法老尼哥二世與巴比倫帝國爭奪地區霸主地位，地處中間的猶大國成為磨心。結果，猶大王約西亞在衝突中被殺。

埃及王法老尼哥二世最終打不過巴比倫，轉攻耶路撒冷，向猶大索取大量金銀罰款，將猶大王約哈斯擄回埃及，另立約雅敬為猶大王。

主前 601 年，埃及法老尼哥二世不敵巴比倫王尼布甲尼撒，巴比倫成為地區霸主。

主前 598 年，巴比倫大軍圍困耶路撒冷，猶大王約雅斤出降。巴比倫王洗劫聖殿，將約雅斤擄至巴比倫。

西底家作王第九年背叛巴比倫，與埃及結盟。巴比倫王尼布甲尼撒親領大軍圍攻耶路撒冷兩年，城破，西底家被擄回巴

比倫。他的護衛長尼布撒拉旦火燒聖殿，拆毀城牆，猶大國於主前586年被滅。

物先腐後蟲生，以色列由王族到人民都背棄了上帝的律法，在宗教上與外族融合，在道德上淪落，在軍事上尋求強國的支援，不尋求領他們出埃及的耶和華。神不斷派遣先知向以色列作出警告，他們都置若罔聞。最後，上帝放開護佑的手，讓以色列傾覆在敵人的手中。

值得我們注意的是，上帝差遣先知向以色列人作出回轉呼喚，預告上帝的憤怒和刑罰，亦對上帝永恒的救贖計劃作出預言。這個永恒的救贖計劃不單單給予以色列人，亦給予外邦人。

於主前850年左右，以色列國昏君亞哈時代，上帝興起北國先知以利亞，警告以色列人上帝以旱災警惕世人悔改，最後更與巴力假神先知比試，結果上帝聽以利亞禱告，以天火燒盡祭物，証明耶和華是獨一真神。可是，亞哈並未悔改，王后耶洗別更差人追殺以利亞。

在相近的時間，上帝在猶大南國興起先知約珥警告猶大蝗蟲災難出現，意指外邦強大的軍隊要侵略以色列，猶大，破壞農作物，令聖殿祭祀中斷。約珥書1:6-10記述：

「有一隊蝗蟲〔原文是民〕又強盛，又無數，侵犯我的地。牠的牙齒如獅子的牙齒，大牙如母獅的大牙。牠毀壞我的葡萄樹，剝了我無花果樹的皮，剝盡而丟棄，使枝條露白。我的民哪，你當哀號，像處女腰束麻布，為幼年的丈夫哀號。素祭和奠祭從耶和華的殿中斷絕。事奉耶和華的祭司都悲哀。田荒涼，地悲哀。因為五穀毀壞，新酒乾竭，油也缺乏。」

約珥書2:12記載約珥呼籲民眾悔改:

"耶和華說:雖然如此,你們應當禁食,哭泣,悲哀,一心歸向我。你們要撕裂心腸,不撕裂衣服。歸向耶和華—你們的上帝;因為他有恩典,有憐憫,不輕易發怒,有豐盛的慈愛,並且後悔不降所說的災。"

約珥書 2:28-32 預言聖靈降臨,求告主名的就必得救:

「以後,我要將我的靈澆灌凡有血氣的。你們的兒女要說豫言。你們的老年人要作異夢。少年人要見異象。在那些日子,我要將我的靈澆灌我的僕人和使女。在天上地下,我要顯出奇事,有血,有火,有煙柱。日頭要變為黑暗,月亮要變為血,這都在耶和華大而可畏的日子未到以前。到那時候,凡求告耶和華名的就必得救。因為照耶和華所說的,在錫安山耶路撒冷必有逃脫的人,在剩下的人中必有耶和華所召的。」

主前 785 年左右,約為以色列國耶羅波安二世時代,上帝呼召北國先知約拿向以色列的欺壓者亞述帝國的首都尼尼微城傳悔改的道。約拿逃避呼召,結果在海難中被吞進魚腹三天,他在魚腹中悔改,後被吐到乾地上。最後,約拿用 40 天向尼尼微城傳道,帶來亞述帝國由上至下悔改。

後來,耶穌解釋這神蹟的意義。馬太福音12:39-41記載:

"…一個邪惡淫亂的世代求看神蹟,除了先知約拿的神蹟以外,再沒有神蹟給他們看。約拿三日三夜在大魚肚腹中,人子也要這樣三日三夜在地裏頭。當審判的時候,尼尼微人要

起來定這世代的罪,因為尼尼微人聽了約拿所傳的就悔改了。看哪,在這裏有一人比約拿更大!"

先知約拿的遭遇,正是預表耶穌死而復活,為要定世人不信的罪,亦要叫世人悔改,因信得救。

在主前 760 年,即以色列王耶羅波安二世在位時,上帝呼召提哥亞牧人阿摩司作先知。

阿摩司書4:4-11記載他的警告:

"以色列人哪,任你們往伯特利去犯罪,到吉甲加增罪過;每日早晨獻上你們的祭物,每三日奉上你們的十分之一。任你們獻有酵的感謝祭,把甘心祭宣傳報告給眾人,因為是你們所喜愛的。這是主耶和華說的。我使你們在一切城中牙齒乾淨,在你們各處糧食缺乏,你們仍不歸向我。這是耶和華說的。在收割的前三月,我使雨停止,不降在你們那裏;我降雨在這城,不降雨在那城;這塊地有雨,那塊地無雨;無雨的就枯乾了。這樣,兩三城的人湊到一城去找水,卻喝不足;你們仍不歸向我。這是耶和華說的。我以旱風、霉爛攻擊你們,你們園中許多菜蔬、葡萄樹、無花果樹、橄欖樹都被剪蟲所吃;你們仍不歸向我。這是耶和華說的。我降瘟疫在你們中間,像在埃及一樣;用刀殺戮你們的少年人,使你們的馬匹被擄掠,營中屍首的臭氣撲鼻;你們仍不歸向我。這是耶和華說的。我傾覆你們中間的城邑,如同我從前傾覆所多瑪、蛾摩拉一樣,使你們好像從火中抽出來的一根柴;你們仍不歸向我。這是耶和華說的。"

阿摩司指出，旱災、失收、霉爛、瘟疫、城破等都是神的警告，但以色列也不回轉。因此，上帝透過阿摩司宣告：

"耶和華、萬軍之上帝說：以色列家啊，我必興起一國攻擊你們；他們必欺壓你們，從哈馬口直到亞拉巴的河。"(阿摩司書6:14)

阿摩司書9:8-9預言以色列要亡國，人民要分散：

"主耶和華的眼目察看這有罪的國，必將這國從地上滅絕，卻不將雅各家滅絕淨盡。這是耶和華說的。我必出令，將以色列家分散在列國中，好像用篩子篩穀，連一粒也不落在地上。"

然而，阿摩司書9:11 安慰道：

"到那日，我必建立大衛倒塌的帳幕，堵住其中的破口，把那破壞的建立起來，重新修造，像古時一樣。"

阿摩司書9:14-15 進一步預言道：

"我必使我民以色列被擄的歸回；他們必重修荒廢的城邑居住，栽種葡萄園，喝其中所出的酒，修造果木園，吃其中的果子。我要將他們栽於本地，他們不再從我所賜給他們的地上拔出來。 "

在主前 755 年，猶大王烏西雅、約坦、亞哈斯、希西家，並以色列王羅波安二世年間，備利的兒子先知何西阿發預言。他應為以色列北國亡國前最後一位北國先知。

上帝用非常激烈的行為預言警誡以色列國。上帝對何西阿說：「你去娶淫婦為妻，也收那從淫亂所生的兒女；因為這地大

行淫亂，離棄耶和華。」於是，何西阿去娶了滴拉音的女兒歌
篾。這婦人懷孕，給他生了一個兒子。耶和華對何西阿說：
「給他起名叫耶斯列；因為再過片時，我必討耶戶家在耶斯
列殺人流血的罪，也必使以色列家的國滅絕。到那日，我必
在耶斯列平原折斷以色列的弓。」歌篾又懷孕生了一個女
兒，耶和華對何西阿說：「給她起名叫羅‧路哈瑪；因為我
必不再憐憫以色列家，決不赦免他們。我卻要憐憫猶大家，
使他們靠耶和華－他們的神得救，不使他們靠弓、刀、爭戰、
馬匹，與馬兵得救。」耶和華說：「給他起名叫羅‧阿米；
因為你們不作我的子民，我也不作你們的神。」(何西阿書1:2-
1:9)

然而，先知何西阿仍有應許的預言：「我必救贖他們脫離陰
間，救贖他們脫離死亡。死亡啊，你的災害在哪裏呢？陰間
哪，你的毀滅在哪裏呢？在我眼前絕無後悔之事。」(何西
阿書13:14)

第6章: 重建聖殿

重建聖殿

在猶大王約西亞時代，先知耶利米得到上帝的啟示，預言猶大必被巴比倫所滅，耶路撒冷要荒涼七十年。

耶利米書25:8-12記載：「所以萬軍之耶和華如此說：因為你們沒有聽從我的話，我必召北方的眾族和我僕人巴比倫王尼布甲尼撒來攻擊這地，和這地的居民，並四圍一切的國民。我要將他們盡行滅絕，以致他們令人驚駭、嗤笑，並且永久荒涼。這是耶和華說的。我又要使歡喜和快樂的聲音，新郎和新婦的聲音，推磨的聲音和燈的亮光，從他們中間止息。這全地必然荒涼，令人驚駭，這些國民要服事巴比倫王七十年。七十年滿了以後，我必刑罰巴比倫王和那國民，並迦勒底人之地，因他們的罪孽使那地永遠荒涼。這是耶和華說的。」

主前586年，巴比倫帝國大軍圍攻耶路撒冷，城破，猶大王西底家，貴族及大量祭司、先知、長老及眾民被擄到巴比倫。

耶利米書29:1,4,10-14寄載耶利米其後寫信給被擄之民：「先知耶利米從耶路撒冷寄信與被擄的祭司、先知和眾民，並生存的長老，就是尼布甲尼撒從耶路撒冷擄到巴比倫去的。信上說：萬軍之耶和華以色列的神對一切被擄去的，就是我使

他們從耶路撒冷被擄到巴比倫的人如此說：耶和華如此說：
為巴比倫所定的七十年滿了以後，我要眷顧你們，向你們成
就我的恩言，使你們仍回此地。耶和華說：我知道我向你們
所懷的意念，是賜平安的意念，不是降災禍的意念，要叫你
們末後有指望。你們要呼求我，禱告我，我就應允你們。你
們尋求我，若專心尋求我，就必尋見。耶和華說：我必被你
們尋見，我也必使你們被擄的人歸回，將你們從各國中和我
所趕你們到的各處招聚了來，又將你們帶回我使你們被擄掠
離開的地方。這是耶和華說的。」

為巴比倫所定的七十年是由主前 609 年算起，當年巴比倫帝
國清滅亞述帝國最後根據地，取代亞述帝國在近東的霸主地
位。為巴比倫所定的七十年期滿的日子是主前 539 年，當年
瑪代波斯大軍攻入巴比倫城，結束巴比倫帝國，開創波斯帝
國阿契美尼德王朝(Achaemenid Empire)。

主前 559 年，居魯士二世(Cyrus II)接管波斯部落的阿契美尼
德王朝。於主前 550 年擊敗米底亞王國，統一波斯各族，成
為波斯帝國，主前 539 年，居魯士二世征服迦勒底地區，消
滅巴比倫帝國。

於主前 529 年，岡比西斯二世(Cambyses II)繼位，於主前 525
年擊敗埃及。其弟巴爾迪亞(Bardiya)於主前 522 年繼位，不
久便被大流士一世(Darius I)奪位。

主前 522 年大流士一世繼位，東征印度，西討歐洲馬其頓王
國及希臘城邦，開始長達 50 年的希波戰爭，建立橫跨歐亞

非三大洲的超級帝國。其子薛西斯一世(Xerxes I)於主前486年繼位，繼續與希臘城邦開戰，並洗劫雅典。

主前465年，薛西斯一世於宮廷被宰相所殺，阿爾塔薛西斯一世(ArtaxerxesI)繼位。阿爾塔薛西斯在埃及大敗埃及希臘聯軍，最後，公元前449年簽訂和約，結束希波戰争。

薛西斯二世(Xerxes II)在主前425年繼位，45天後被刺，弟弟塞基狄亞努斯(Sogdianus)接任六個月後亦被篡位，大流士二世(Darius II)在主前423年接任，於主前404年身故。

阿爾塔薛西斯二世(Artaxerxes II)於主前404年繼位，國力開始衰敗。斯巴達及希臘聯盟相繼興起，遠征埃及亦被擊敗。他在主前359年身故，由阿爾塔薛西斯三世(Artaxerxes III)繼位。他擊敗埃及，一度重建波斯的權威，他於主前338年被刺殺，由阿爾塔薛西斯四世·阿爾塞斯(Artaxerxes IV Arses)接任。兩年後，被宦官所殺，主前336年，大流士三世(Darius III)登位。

大流士三世雖清除宦官控制，但波斯帝國在政局不穩的情況下，各種族及總督心存異心，人心渙散，主前334年，馬其頓帝國亞歷山大大帝入侵波斯帝國，主前331年攻陷首都波斯波利斯(Persepolis)，大流士三世亡於主前330年，波斯帝國被亞歷山大大帝的希臘帝國所滅。

在整段波斯帝國的統治下，猶太人回歸耶路撒冷，重建聖殿，應驗了先知耶利米的預言。

當巴比倫帝國被波斯帝國消滅後,年紀老邁的先知但以理讀到耶利米的預言,知道預言以色列回歸的日子滿了,就向上帝禱告,為民族認罪,懇求上帝按應許成就祂的預言。但以理書記載的時候是瑪代族亞哈隨魯的兒子大利烏立為迦勒底國的王元年,此大利烏王可能是主前 539 年波斯消滅巴比倫帝國之後所立的迦勒底國分封王,並非主前 522 年登基的波斯王大流士一世。

但以理書9:1-3,16-19 記載:「瑪代族亞哈隨魯的兒子大利烏立為迦勒底國的王元年,就是他在位第一年,我但以理從書上得知耶和華的話臨到先知耶利米,論耶路撒冷荒涼的年數,七十年為滿。我便禁食,披麻蒙灰,定意向主神祈禱懇求。主啊,求你按你的大仁大義,使你的怒氣和忿怒轉離你的城耶路撒冷,就是你的聖山。耶路撒冷和你的子民,因我們的罪惡和我們列祖的罪孽,被四圍的人羞辱。我們的神啊,現在求你垂聽僕人的祈禱懇求,為自己使臉光照你荒涼的聖所。我的神啊,求你側耳而聽,睜眼而看,眷顧我們荒涼之地和稱為你名下的城。我們在你面前懇求,原不是因自己的義,乃因你的大憐憫。求主垂聽,求主赦免,求主應允而行,為你自己不要遲延。我的神啊,因這城和這民,都是稱為你名下的。」

之後,天使加百列向但以理傳來上帝的訊息,應許道:「為你本國之民和你聖城,已經定了七十個七,要止住罪過,除淨罪惡,贖盡罪孽,引進永義,封住異象和預言,並膏至聖者。」(但以理書9:25)

55

果然，波斯王居魯士一世(中文聖經譯作古列或塞魯士)在主前 539 年即位後，即推行寬容政策，讓被擄的各民族歸回原地，並容許宗教自由。

以斯拉記1:1-8 記載：「波斯王塞魯士元年，耶和華為要應驗藉耶利米口所說的話，就激動波斯王塞魯士的心，使他下詔通告全國說：波斯王塞魯士如此說：『耶和華天上的神，已將天下萬國賜給我，又囑咐我在猶大的耶路撒冷為他建造殿宇。在你們中間凡作他子民的，可以上猶大的耶路撒冷，在耶路撒冷重建耶和華以色列神的殿（只有他是神），願神與這人同在。凡剩下的人，無論寄居何處，那地的人要用金銀、財物、牲畜幫助他；另外也要為耶路撒冷神的殿，甘心獻上禮物。』於是，猶大和便雅憫的族長、祭司、利未人，就是一切被神激動他心的人，都起來，要上耶路撒冷去建造耶和華的殿。他們四圍的人就拿銀器、金子、財物、牲畜、珍寶幫助他們，另外還有甘心獻的禮物。塞魯士王也將耶和華殿的器皿拿出來，這器皿是尼布甲尼撒從耶路撒冷掠來，放在自己神之廟中的。波斯王塞魯士派庫官米提利達將這器皿拿出來，按數交給猶大的首領設巴薩。」

以斯拉記2:64-69 記載：「會眾共有四萬二千三百六十名。此外，還有他們的僕婢七千三百三十七名，又有歌唱的男女二百名。他們有馬七百三十六匹，騾子二百四十五匹，駱駝四百三十五隻，驢六千七百二十匹。有些族長到了耶路撒冷耶和華殿的地方，便為神的殿甘心獻上禮物，要重新建造。他

們量力捐入工程庫的金子六萬一千達利克,銀子五千彌拿並祭司的禮服一百件。」

第一批以色列人回歸後,他們聚集在耶路撒冷。以斯拉記3:1-5 記載:「約薩達的兒子耶書亞和他的弟兄眾祭司,並撒拉鐵的兒子所羅巴伯與他的弟兄,都起來建築以色列神的壇,要照神人摩西律法書上所寫的,在壇上獻燔祭。他們在原有的根基上築壇,因懼怕鄰國的民,又在其上向耶和華早晚獻燔祭;又照律法書上所寫的守住棚節,按數照例,獻每日所當獻的燔祭。其後獻常獻的燔祭,並在月朔與耶和華的一切聖節獻祭,又向耶和華獻各人的甘心祭。」

回歸第二年開始,所羅巴伯,耶書亞和其餘的祭司、利未人,並歸回的民眾開始重建聖殿。以斯拉記3:10-13 記載:「匠人立耶和華殿根基的時候,祭司皆穿禮服吹號,亞薩的子孫利未人敲鈸,照以色列王大衛所定的例,都站着讚美耶和華。他們彼此唱和、讚美稱謝耶和華說:「他本為善,他向以色列人永發慈愛。」他們讚美耶和華的時候,眾民大聲呼喊,因耶和華殿的根基已經立定。然而有許多祭司、利未人、族長,就是見過舊殿的老年人,現在親眼看見立這殿的根基,便大聲哭號,也有許多人大聲歡呼,甚至百姓不能分辨歡呼的聲音和哭號的聲音,因為眾人大聲呼喊,聲音聽到遠處。」

波斯王塞魯士在主前 529 年去世,亞達薛西王繼位,省長利宏、書記伸帥及其他敵族在王面前控告以色列人意圖反叛波斯王朝,重建聖殿的工程就停止了,直到主前 521 年,波斯王大利烏(即大流士一世)第二年。

當時，先知哈該和易多的孫子撒迦利亞奉上帝的名勸勉回歸的猶大人。

哈該書1:1-2,4-15記載：「大利烏王第二年六月初一日，耶和華的話藉先知哈該，向猶大省長撒拉鐵的兒子所羅巴伯和約撒答的兒子大祭司約書亞說：萬軍之耶和華如此說：「這百姓說：『建造耶和華殿的時候尚未來到。』」「這殿仍然荒涼，你們自己還住天花板的房屋嗎？」現在萬軍之耶和華如此說：「你們要省察自己的行為。你們撒的種多，收的卻少；你們吃，卻不得飽；喝，卻不得足；穿衣服，卻不得暖；得工錢的，將工錢裝在破漏的囊中。」萬軍之耶和華如此說：「你們要省察自己的行為。你們要上山取木料建造這殿，我就因此喜樂，且得榮耀。」這是耶和華說的。「你們盼望多得，所得的卻少；你們收到家中，我就吹去。這是為甚麼呢？因為我的殿荒涼，你們各人卻顧自己的房屋。」這是萬軍之耶和華說的。「所以為你們的緣故，天就不降甘露，地也不出土產。我命乾旱臨到地土、山岡、五穀、新酒和油，並地上的出產、人民、牲畜，以及人手一切勞碌得來的。」那時，撒拉鐵的兒子所羅巴伯和約撒答的兒子大祭司約書亞，並剩下的百姓，都聽從耶和華他們神的話，和先知哈該奉耶和華他們神差來所說的話；百姓也在耶和華面前存敬畏的心。耶和華的使者哈該奉耶和華差遣對百姓說：「耶和華說：我與你們同在。」耶和華激動猶大省長撒拉鐵的兒子所羅巴伯和約撒答的兒子大祭司約書亞，並剩下之百姓的心，他們就來為萬軍之耶和華他們神的殿做工。這是在大利烏王第二年六月二十四日。」

在同年大利烏王第二年八月，耶和華的話亦臨到易多的孫子比利家的兒子先知撒迦利亞。撒迦利亞書1:14-17 記載：
「與我說話的天使對我說：「你要宣告說：萬軍之耶和華如此說：『我為耶路撒冷、為錫安，心裏極其火熱。我甚惱怒那安逸的列國。因我從前稍微惱怒我民，他們就加害過分。』「所以耶和華如此說：『現今我回到耶路撒冷，仍施憐憫。我的殿必重建在其中，準繩必拉在耶路撒冷之上。』這是萬軍之耶和華說的。「你要再宣告說：萬軍之耶和華如此說：『我的城邑必再豐盛發達。耶和華必再安慰錫安，揀選耶路撒冷。』」

撒迦利亞特別指示所羅巴伯，撒迦利亞書4:6-10 記載：

「他對我說：「這是耶和華指示所羅巴伯的。萬軍之耶和華說：『不是倚靠勢力，不是倚靠才能，乃是倚靠我的靈方能成事。』「大山哪，你算甚麼呢？在所羅巴伯面前，你必成為平地。他必搬出一塊石頭，安在殿頂上。人且大聲歡呼說：『願恩惠恩惠歸與這殿！』」耶和華的話又臨到我說：「所羅巴伯的手立了這殿的根基，他的手也必完成這工。你就知道萬軍之耶和華差遣我到你們這裏來了。「誰藐視這日的事為小呢？這七眼乃是耶和華的眼睛，遍察全地，見所羅巴伯手拿線鉈就歡喜。」

撒拉鐵的兒子所羅巴伯和約薩達的兒子耶書亞，就再次起來重建造聖殿。

其時，河西的總督達乃和示他波斯乃質詢他們的工作，但沒有叫他們停工，並上奏大利烏王，要查明塞魯士王有否下旨讓猶太人重建聖殿。最後大利烏王派人尋回塞魯士王所下的命令。

以斯拉記6:1-5 記載：「於是，大利烏王降旨，要尋察典籍庫內，就是在巴比倫藏寶物之處，在瑪代省亞馬他城的宮內尋得一卷，其中記着說：塞魯士王元年，他降旨論到耶路撒冷神的殿：要建造這殿為獻祭之處，堅立殿的根基。殿高六十肘，寬六十肘，用三層大石頭、一層新木頭，經費要出於王庫。並且神殿的金銀器皿，就是尼布甲尼撒從耶路撒冷的殿中掠到巴比倫的，要歸還帶到耶路撒冷的殿中，各按原處放在神的殿裏。」

大利烏王遂下發命令，讓以色列人繼續重建聖殿。

主前 516 年，大利烏王第六年，亞達月初三日，重建的聖殿工作完工。

以斯拉記6:13-16,19-22 記載：「以色列的祭司和利未人並其餘被擄歸回的人，都歡歡喜喜地行奉獻神殿的禮。正月十四日，被擄歸回的人守逾越節。原來祭司和利未人一同自潔，無一人不潔淨。利未人為被擄歸回的眾人和他們的弟兄眾祭司，並為自己宰逾越節的羊羔。從擄到之地歸回的以色列人，和一切除掉所染外邦人污穢、歸附他們、要尋求耶和華以色列神的人，都吃這羊羔，歡歡喜喜地守除酵節七日，因為耶

和華使他們歡喜，又使亞述王的心轉向他們，堅固他們的手，做以色列神殿的工程。」

猶太人第二批回歸耶路撒冷的是在亞達薛西王第七年，約為主前458年。祭司及文士以斯拉定志將耶和華律例典章教訓以色列人。

以斯拉記7：11-26記載：「祭司以斯拉是通達耶和華誡命和賜以色列之律例的文士。亞達薛西王賜給他諭旨，上面寫着說：諸王之王亞達薛西，達於祭司以斯拉、通達天上神律法大德的文士云云：住在我國中的以色列人、祭司、利未人，凡甘心上耶路撒冷去的，我降旨准他們與你同去。王與七個謀士既然差你去，照你手中神的律法書，察問猶大和耶路撒冷的景況；又帶金銀，就是王和謀士甘心獻給住耶路撒冷、以色列神的；並帶你在巴比倫全省所得的金銀，和百姓、祭司樂意獻給耶路撒冷他們神殿的禮物。所以你當用這金銀，急速買公牛、公綿羊、綿羊羔，和同獻的素祭、奠祭之物，獻在耶路撒冷你們神殿的壇上。剩下的金銀，你和你的弟兄看着怎樣好，就怎樣用，總要遵着你們神的旨意。所交給你神殿中使用的器皿，你要交在耶路撒冷神面前。你神殿裏，若再有需用的經費，你可以從王的府庫裏支取。我亞達薛西王，又降旨與河西的一切庫官說，通達天上神律法的文士祭司以斯拉，無論向你們要甚麼，你們要速速地備辦，就是銀子直到一百他連得，麥子一百柯珥，酒一百罷特，油一百罷特，鹽不計其數，也要給他。凡天上之神所吩咐的，當為天上神的殿詳細辦理，為何使忿怒臨到王和王眾子的國呢？我又曉諭你們，至於祭司、利未人、歌唱的、守門的和尼提寧，

並在神殿當差的人，不可叫他們進貢、交課、納稅。以斯拉啊，要照着你神賜你的智慧，將所有明白你神律法的人立為士師、審判官，治理河西的百姓，使他們教訓一切不明白神律法的人。凡不遵行你神律法和王命令的人，就當速速定他的罪，或治死，或充軍，或抄家，或囚禁。」

祭司及文士以斯拉就帶著第二批回歸猶太人回到耶路撒冷，獻祭，宣讀及教摩西的律法。他發現有回歸的猶太人中有開始與異族通婚，大為震怒，就在聖殿前俯伏，禱告、認罪、哭泣，眾民亦無不痛哭。眾首領及長老都承諾休掉外邦妻子，以保持民族的聖潔。

第三批猶太人回歸約在十三年後，主前 445 年，亞達薛西王二十年，波斯王酒政哈迦利亞的兒子尼希米，遇到幾個人從猶大回來的人，查詢耶路撒冷的光景，知道被擄歸回的人在猶大遭難受凌辱，耶路撒冷的城牆拆毀，城門被火焚燒。於是，尼希米在神面前禁食祈禱。他求亞達薛西王差遣他回耶路撒冷，重新建造。豈料波斯王竟下詔書，任命尼希米為猶大省省長，又派軍長兵馬隨行，並允許建造材料。

尼希米回到耶路撒冷後，連日視察耶城情況，呼籲民眾起來重建耶路撒冷的城牆，以免再被當地外族凌辱。由於外族不斷騷擾，工人要一半做工，一半拿兵器守在工人的後邊。城牆共修了五十二天，於以祿月修完了。

當時會眾共有四萬二千三百六十名，到了七月，他們聚集在水門前請文士以斯拉將摩西律法書帶來，從早到晚，在眾男女前讀這律法書。

尼希米記8:5-6,8-18 記載當時情況：「
以斯拉站在眾民以上，在眾民眼前展開這書。他一展開，眾民就都站起來。以斯拉稱頌耶和華至大的神，眾民都舉手應聲說：「阿們！阿們！」就低頭，面伏於地，敬拜耶和華。他們清清楚楚地念神的律法書，講明意思，使百姓明白所念的。省長尼希米和作祭司的文士以斯拉，並教訓百姓的利未人，對眾民說：「今日是耶和華你們神的聖日，不要悲哀哭泣。」這是因為眾民聽見律法書上的話都哭了。又對他們說：「你們去吃肥美的，喝甘甜的，有不能預備的，就分給他；因為今日是我們主的聖日。你們不要憂愁，因靠耶和華而得的喜樂是你們的力量。」於是利未人使眾民靜默，說：「今日是聖日，不要做聲，也不要憂愁。」眾民都去吃喝，也分給人，大大快樂，因為他們明白所教訓他們的話。次日，眾民的族長、祭司和利未人都聚集到文士以斯拉那裏，要留心聽律法上的話。他們見律法上寫着，耶和華藉摩西吩咐以色列人要在七月節住棚，並要在各城和耶路撒冷宣傳報告說：「你們當上山，將橄欖樹、野橄欖樹、番石榴樹、棕樹和各樣茂密樹的枝子取來，照着所寫的搭棚。」於是，百姓出去，取了樹枝來，各人在自己的房頂上，或院內，或神殿的院內，或水門的寬闊處，或以法蓮門的寬闊處搭棚。從擄到之地歸回的全會眾就搭棚，住在棚裏。從嫩的兒子約書亞的時候直到這日，以色列人沒有這樣行。於是眾人大大喜樂。從頭一

63

天直到末一天，以斯拉每日念神的律法書。眾人守節七日，第八日照例有嚴肅會。」

之後，他們聚集禁食，披麻衣蒙灰，與外邦人離絕，承認自己和列祖的罪孽。那日的四分之一，站在自己的地方，念耶和華他們神的律法書；又四分之一認罪，敬拜耶和華他們的神。

尼希米記9:32-38記載猶太人悔改，並在神面前立約：「我們的神啊，你是至大、至能、至可畏、守約施慈愛的神。我們的君王、首領、祭司、先知、列祖和你的眾民，從亞述列王的時候直到今日所遭遇的苦難，現在求你不要以為小。在一切臨到我們的事上，你卻是公義的；因你所行的是誠實，我們所作的是邪惡。我們的君王、首領、祭司、列祖都不遵守你的律法，不聽從你的誡命和你警戒他們的話。他們在本國裏沾你大恩的時候，在你所賜給他們這廣大肥美之地上，不事奉你，也不轉離他們的惡行。我們現今作了奴僕，至於你所賜給我們列祖享受其上的土產，並美物之地，看哪，我們在這地上作了奴僕！這地許多出產歸了列王，就是你因我們的罪所派轄制我們的。他們任意轄制我們的身體和牲畜，我們遭了大難。因這一切的事，我們立確實的約，寫在冊上。我們的首領、利未人和祭司都簽了名。」

尼希米並民眾領袖及長老都立約遵行摩西律法，包括：

1.不讓兒女與外族通婚；
2.在安息日或聖日不作買賣；

3.每逢第七年必不耕種，亦不追討債務；

4.每年捐銀一舍客勒三分之一給聖殿使用；

5.每族輪流將獻祭的柴奉到聖殿；

6.每年將初熟的土產和果子奉到聖殿；

7.將頭胎的兒子和首生的牛羊奉到聖殿；

8.將初熟之麥子所磨的麵和舉祭、初熟的果子、新酒與油奉給祭司，收在聖殿的庫房裏；

9.將土產的十分之一奉給利未人，利未人也從十分之一中，取十分之一，奉到聖殿的庫房中。

10.百姓的首領住在耶路撒冷，百姓每十人使一人來住在耶路撒冷。

尼希米記12:27-30 記載：

「耶路撒冷城牆告成的時候，眾民就把各處的利未人招到耶路撒冷，要稱謝、歌唱、敲鈸、鼓瑟、彈琴，歡歡喜喜地行告成之禮。歌唱的人從耶路撒冷的周圍和尼陀法的村莊與伯吉甲，又從迦巴和押瑪弗的田地聚集，因為歌唱的人在耶路撒冷四圍，為自己立了村莊。祭司和利未人就潔淨自己，也潔淨百姓和城門並城牆。那日，眾人獻大祭而歡樂，因為神使他們大大歡樂，連婦女帶孩童也都歡樂，甚至耶路撒冷中的歡聲聽到遠處。當日派人管理庫房，將舉祭、初熟之物和所取的十分之一，就是按各城田地，照律法所定歸給祭司和利未人的分，都收在裏頭。猶大人因祭司和利未人供職，就歡樂了。」

以色列人回歸耶路撒冷，重建聖殿，修築已拆的城牆，在古代世界動軋種族滅絕的殺戮戰場，實在是匪夷所思的事情。然而，在指定的時間，指定的空間，發生在專制的奴隸社會，更是絕無僅有的事情，以至以前有學者認為是虛構的神話故事。然而，今日考古學證明，以色列人重建聖殿確實發生了。

1879 年考古學家拉撒姆（H. Rassam）在巴格達的廟宇廢墟下挖掘出一個圓筒。1920 年美國教授尼斯（J.B. Nies）在古物商那裡買到另一個古波斯圓筒。直到 1970 年，一位德國教授發現兩個圓筒原為一個古蹟。經過破譯，發現這圓筒上的是阿卡德楔形文字，記錄了居魯士的銘文，共有 45 行。

這個稱為居魯士圓筒(Cyrus Cylinder)的古蹟，記錄了波斯居魯士大帝為民族重建居所，修葺神廟，歸還宗教聖物，寬容不同宗教，釋放俘虜，取消奴隸，讓人民和平生活。
居魯士圓筒被現代學者稱為史上第一份人權宣言，現收藏在大英博物館，聯合國總部展示著複製品及翻譯。

第7章: 被壓制下的悲歌

被壓制下的悲歌

波斯帝國容許猶太人重建耶路撒冷,應驗了先知以賽亞在主前 700 年對於波斯大帝居魯士(即塞魯士)的預言。以賽亞書 44：28 至 45：4 預言道:

論塞魯士說：『他是我的牧人,必成就我所喜悅的,必下令建造耶路撒冷,發命立穩聖殿的根基。』」「我耶和華所膏的塞魯士,我攙扶他的右手,使列國降伏在他面前。我也要放鬆列王的腰帶,使城門在他面前敞開,不得關閉。我對他如此說:我必在你前面行,修平崎嶇之地。我必打破銅門,砍斷鐵閂。我要將暗中的寶物和隱密的財寶賜給你,使你知道提名召你的,就是我耶和華,以色列的神。因我僕人雅各、我所揀選以色列的緣故,我就提名召你;你雖不認識我,我也加給你名號。」

以賽亞書45:13 記載預言道:

我憑公義興起塞魯士,又要修直他一切道路。他必建造我的城,釋放我被擄的民,不是為工價,也不是為賞賜。這是萬軍之耶和華說的。」

聖經的預言要說明一點，重建聖殿及耶路撒冷不是出於波斯帝王的恩惠，而是耶和華上帝在歷史所作的工，興起居魯士，讓他建立波斯帝國，消滅巴比倫帝國，並推行宗教寬容政策，讓猶太人回歸耶路撒冷。

然而，猶太人回歸耶路撒冷，並非意味著復國，猶太人仍在波斯帝國下被統治；聖殿被重建，聖經卻沒有記載上帝的榮耀重回聖殿。

主前 443 年後，尼希米完成重建耶路撒冷及聖殿，猶太人作為亡國奴仍然生活在強權之下。聖殿獻祭雖然恢復，但猶太人以至祭司都活在絕望之中，覺得上帝已不再愛他們。

舊約最後一位先知瑪拉基就在這時大聲疾呼，斥責祭司工作馬虎，得過且過。瑪拉基書1:2-6 記載：

"耶和華說：「我曾愛你們。「你們卻說：『你在何事上愛我們呢？』」耶和華說：「以掃不是雅各的哥哥嗎？我卻愛雅各，惡以掃，使他的山嶺荒涼，把他的地業交給曠野的野狗。」...「藐視我名的祭司啊！」萬軍之耶和華對你們說：「兒子尊敬父親，僕人敬畏主人。我既為父親，尊敬我的在哪裏呢？我既為主人，敬畏我的在哪裏呢？「你們卻說：『我們在何事上藐視你的名呢？』」「你們將污穢的食物獻在我的壇上，且說：『我們在何事上污穢你呢？』」因你們說，耶和華的桌子是可藐視的。你們將瞎眼的獻為祭物，這不為惡嗎？

將瘸腿的、有病的獻上，這不為惡嗎？你獻給你的省長，他豈喜悅你，豈能看你的情面嗎？」這是萬軍之耶和華說的。"

耶路撒冷和聖殿本為重建信仰生活的地方，但在社會現實裡，這裡竟慢慢淪落成為政教合一的制度，內裡充滿合理化剝削和欺壓人民的罪行。更甚者，猶太地區不斷成為埃及、波斯與希臘鬥爭之間的磨心。

主前 559 年，居魯士大帝統一波斯，阿契美尼德王朝興起，並於主前 539 年消滅巴比倫帝國，成為新一代霸主。

居魯士於主前 529 年戰死後，岡比西斯二世（主前 529—前 522 年）繼續其霸業，於主前 525 年征服埃及。主前 522 年，大流士一世(即大利烏王)東征印度，西進馬其頓及希臘諸城邦王國，開始長達 50 年的希波戰爭(主前 499 年至主前 449 年)。

薛西斯一世於主前 486 年登位，即聖經以斯帖記的亞哈隨魯王。他在主前 480 年再度入侵希臘，成為當時史上第一個橫跨歐亞非三大洲的超級帝國，共分 127 個省分治。在他在位其間，猶太人幾乎經歷一次滅族的危機。當時，因為猶太人大臣末底改不願向重臣哈曼下跪，被該重臣控告猶太人不守全國法律，王遂下令在亞筆月十三日全國消滅猶太人。最後，幸得王后以斯帖將奸臣計謀向王識破，王廢除消滅猶太人的命令，反讓他們向仇敵報仇，猶太人才脫離滅族危機。自此，猶太人守亞筆月十三及十四日為普珥日，永久記念。

哭泣的聖城

在但以理書 8 章 1 至 27 節，記載了先知但以理在巴比倫帝國末年所得到的異象：

"伯沙撒王在位第三年，有異象現與我但以理，是在先前所見的異象之後。我見了異象的時候，我以為在以攔省書珊城中，我見異象又如在烏萊河邊。

我舉目觀看，見有雙角的公綿羊站在河邊，兩角都高，這角高過那角，更高的是後長的。我見那公綿羊往西、往北、往南牴觸，獸在牠面前都站立不住，也沒有能救護脫離牠手的，但牠任意而行，自高自大。

我正思想的時候，見有一隻公山羊從西而來，遍行全地，腳不沾塵。這山羊兩眼當中有一非常的角。牠往我所看見站在河邊有雙角的公綿羊那裏去，大發忿怒，向牠直闖。我見公山羊就近公綿羊，向牠發烈怒、牴觸牠，折斷牠的兩角。綿羊在牠面前站立不住，牠將綿羊觸倒在地，用腳踐踏，沒有能救綿羊脫離牠手的。

這山羊極其自高自大，正強盛的時候，那大角折斷了，又在角根上向天的四方長出四個非常的角來。四角之中，有一角長出一個小角，向南、向東、向榮美之地，漸漸成為強大。牠漸漸強大，高及天象，將些天象和星宿拋落在地，用腳踐踏。並且牠自高自大，以為高及天象之君，除掉常獻給君的燔祭，毀壞君的聖所。因罪過的緣故，有軍旅和常獻的燔祭交付牠。牠將真理拋在地上，任意而行，無不順利。

我聽見有一位聖者說話，又有一位聖者問那說話的聖者說：「這除掉常獻的燔祭和施行毀壞的罪過，將聖所與軍旅踐踏的異象，要到幾時才應驗呢？」他對我說：「到二千三百日，聖所就必潔淨。」

我但以理見了這異象，願意明白其中的意思，忽有一位形狀像人的站在我面前。我又聽見烏萊河兩岸中有人聲呼叫說：「加百列啊，要使此人明白這異象。」他便來到我所站的地方。他一來，我就驚慌俯伏在地，他對我說：「人子啊，你要明白，因為這是關乎末後的異象。」他與我說話的時候，我面伏在地沉睡，他就摸我，扶我站起來，說：「我要指示你惱怒臨完必有的事，因為這是關乎末後的定期。

你所看見雙角的公綿羊，就是瑪代和波斯王。那公山羊就是希臘王，兩眼當中的大角，就是頭一王。至於那折斷了的角，在其根上又長出四角，這四角就是四國，必從這國裏興起來，只是權勢都不及他。「這四國末時，犯法的人罪惡滿盈，必有一王興起，面貌兇惡，能用雙關的詭語。他的權柄必大，卻不是因自己的能力，他必行非常的毀滅。事情順利，任意而行，又必毀滅有能力的和聖民。他用權術成就手中的詭計，心裏自高自大，在人坦然無備的時候，毀滅多人。又要站起來攻擊萬君之君，至終卻非因人手而滅亡。「所說二千三百日的異象是真的，但你要將這異象封住，因為關乎後來許多的日子。」

於是，我但以理昏迷不醒，病了數日，然後起來辦理王的事務。我因這異象驚奇，卻無人能明白其中的意思。”

先知但以理的異象預言波斯帝國因為自高自大，最終被希臘王所滅。所指的希臘王，「兩眼當中的大角，就是頭一王。」亦即建立希臘帝國的亞歷山大大帝。

亞歷山大三世的父親馬其頓王腓力二世於主前 359 年開始崛起，主前 338 年統一希臘各城邦後，開始入侵小亞細亞的

波斯領域。主前 336 年，腓力二世被刺殺，亞歷山大大帝登位。他繼續父親的野心，在主前 334 至 330 年間橫掃波斯帝國，波斯末代皇帝大流士三世被殺，結束了阿契美尼德王朝滅亡。之後，他橫掃歐亞非之大洲，遠至印度，在短短十二年建立有史以來最大的帝國版圖。最後亞歷山大在巴比倫尼布革尼撒的皇宮急病逝世，年僅 33 歲。

據一世紀猶太史學家約瑟夫的猶太古史第 11 卷第 5 章所記，亞歷山大大帝由波斯手中攻取了埃及之後，拿下迦薩，進入猶太地區，意圖進攻波斯帝國的首都。他聞說耶路撒冷就在附近，於是大軍轉向耶城，令耶城祭司及軍民大為恐慌。大祭司禱告耶和華，在夢中見到異象，要求民眾穿白衣，大祭司胸前掛上耶和華的名牌，身穿白色細麻衣，頭戴華冠，打開城門，迎接亞歷山大。亞歷山大遠遠看到耶城不作防守，出來迎接他，亦下馬上前向大祭司伸出尊崇的右手。

亞歷山大的將軍見他有失尊嚴的舉動，上前勸止。亞歷山大解釋道，他不是尊崇大祭司，而是尊崇大祭司所侍奉的神。他說，當他在馬其頓煩惱如何攻取波斯時，他在夢中見到一樣的白衣人鼓勵他，相信神明給他的啟示。

大祭司引領亞歷山大進入聖殿獻祭給耶和華，並告訴他但以理先知的預言，指波斯要被希臘王所滅。亞歷山大肯定預言所指的就是自己。他尊重猶太人的宗教，並應允猶太人可以有自己的宗教生活方式。之後，希臘大軍北上征途，最終成功取代波斯帝國的統治。對於不少猶太人而言，亞歷山大大

帝嚴然就像他們的彌賽亞，給猶太人帶來解放，脫離波斯帝國的壓制。

可是好景不常，亞歷山大在消滅波斯帝國後便英年早逝，希臘帝國進入長期的動盪。

但以理的異象中，「至於那折斷了的角，在其根上又長出四角，這四角就是四國，必從這國裏興起來，只是權勢都不及他。」(但 8：22)是預言亞歷山大大帝於主前 323 年死後，他麾下的四大將軍經過八場繼業者戰後，分別自立為王，成為：

1. 安提柯王朝(Antegonid Dynasty)，由將軍卡山德(Cassander)統治馬其頓王國，包括馬其頓地區和希臘地區(主前 306 至 168 年)。

2. 阿塔羅斯王朝(Attalid Dynasty)由將軍利西馬科斯(Lysimachus)統治別迦摩王國(Kingdom of Pergamon)，包括今日土耳其及小亞細亞一帶(主前 282 至 133 年)。

3. 多利買王朝(Ptolemaic Dynasty)由將軍多利買一世(Ptolemy I)統治埃及、北非及猶太地區(主前 305-30 年)。

4. 西流古王朝(Seleucid Dynasty)由將軍西流古一世(Seleucus I)統治波斯及巴比倫的王國，包括敘利亞及美索不達米亞平原(主前 305-63 年)。

起初多利買王朝比較善待猶太人，多利買二世甚至於主前 250 年左右，邀請猶太文士及長老到北非的亞歷山大基亞港(Alexandria)，將舊約聖經翻譯為希臘文，形成「七十士譯本」。然而，多利買王朝與西流古王朝時有衝突，猶太地區多成磨心。南王與北王之間的衝突早已在先知但以理的預言之內(但 11-12 章)。

於主前 198 年，西流古王朝終於取得猶太地區的控制權。西流古王大力推動轄下地區及宗教希臘化，亦形成地區反抗。但以理書 8 章 9-11 節預言希臘四國會出一惡王："四角之中，有一角長出一個小角，向南、向東、向榮美之地，漸漸成為強大。牠漸漸強大，高及天象，將些天象和星宿拋落在地，用腳踐踏。並且牠自高自大，以為高及天象之君，除掉常獻給君的燔祭，毀壞君的聖所。因罪過的緣故，有軍旅和常獻的燔祭交付牠。牠將真理拋在地上，任意而行，無不順利。"

但以理書 8 章 23-25 節進一步解釋："這四國末時，犯法的人罪惡滿盈，必有一王興起，面貌兇惡，能用雙關的詐語。他的權柄必大，卻不是因自己的能力，他必行非常的毀滅。事情順利，任意而行，又必毀滅有能力的和聖民。他用權術成就手中的詭計，心裏自高自大，在人坦然無備的時候，毀滅多人。又要站起來攻擊萬君之君，至終卻非因人手而滅亡。"

大部份釋經家都認為此預言是指向西流古王朝的安提阿古四世(Antiochus IV Epiphanes)。他於主前 175-163 年在位。他得國是靠詐騙而來。當前王西流古四世被朝臣所殺，他在羅馬以王叔身份帶幼小的太子回首都安提阿，借別迦摩國王之力奪得王位，成為共治王，未幾，他在主前 175 年弒王篡位。他是希臘第一位自命為神的王，皮法尼斯(Epiphanes)就是神明彰顯的意思。

於主前 169 年，安提阿古四世意圖攻擊南方王，在埃及的多利買王朝。耶路撒冷前大祭司趁機發動猶太人叛亂，圍困耶路撒冷。安提阿古四世聞訊派大軍鎮壓，屠殺了八萬猶太人。

主前 167 年，耶路撒冷再爆發暴亂，安提阿古四世再派大軍平亂。之後，安提阿古四世決意要將耶路撒冷希臘化，廢除一切聖殿的律法、節期及獻祭，禁止守安息日及行割禮，更將聖殿用來敬拜希臘主神宙斯，並在聖殿以豬獻祭，下令猶太人吃祭偶像之物，違者處以死者，容讓廟妓在聖殿內行淫，大大激怒猶太人，亦導致不少猶太人為此殉道。

當西流古官員到耶路撒冷鄉郊一條村中強迫猶太人向希臘偶像獻祭，其中一個利未祭司哈斯摩尼(Hasmonean)家族的馬他提亞(Mattathias)不肯就範，怒殺其他上前獻祭的猶太祭司及西流古的官員，帶用五子流亡野外。翌年主前 165 年，馬他提亞逝世，三子猶大(Judas)領導，他卓號為馬加比(Maccabee)，意思是大鐵鎚的意思。此時，波斯地區持續發生抗爭，西流古王朝調動大軍平亂，給了猶太人反抗的機會。猶大馬加比領導革命，奪回耶路撒冷。

在主前 164 年，安提阿古四世在波斯及亞馬尼亞征戰失利，欲回耶路撒冷平亂，矢言要將耶路撒冷成為猶太人的亂葬崗。按瑪加比二書 9 章所記，他突然肚子劇痛，卻仍然命戰車全速前進，結果他掉下戰車，遍體麟傷，之後更被蟲咬，臭氣薰天，慘遭折磨而死。這應驗了但以理書的預言：「至終卻非因人手而滅亡。」

主前 164 年 12 月，猶太人潔淨聖殿，恢復節期和獻祭。猶太人自此每年基斯流月 25 日定為修殿節(Hanukkah)，或光明節。

但以理書12:5-12記載先知但以理最後的異象：

"我但以理觀看，見另有兩個人站立，一個在河這邊，一個在河那邊。有一個問那站在河水以上、穿細麻衣的說：「這奇異的事到幾時才應驗呢？」我聽見那站在河水以上、穿細麻衣的，向天舉起左右手，指着活到永遠的主起誓說：「要到一載、二載、半載，打破聖民權力的時候，這一切事就都應驗了。」我聽見這話，卻不明白，就說：「我主啊，這些事的結局是怎樣呢？」他說：「但以理啊，你只管去，因為這話已經隱藏封閉，直到末時。必有許多人使自己清淨潔白，且被熬煉，但惡人仍必行惡，一切惡人都不明白，惟獨智慧人能明白。「從除掉常獻的燔祭，並設立那行毀壞可憎之物的時候，必有一千二百九十日。等到一千三百三十五日的，那人便為有福。」

一千三百三十五日約為三年零八個月。事實上，由安提阿古四世在主前 167 年下令除掉聖殿節期及燔祭，在聖殿設立希臘宙斯神像起計，三年零八個月就是主前 164 年年尾，亦即潔淨聖殿，恢復獻祭之時！

雖然安提阿古四世死亡，聖殿得到潔淨，但猶太人與西流古帝國的鬥爭並沒有停止。在瑪他提亞的五子中，三子猶大繼續領導抗爭，四子以利亞撒(Eleazar)於主前 162 年陣亡，長

子約翰及三子猶大分別於主前 160 年陣亡。么子約拿單接位
大祭司。約拿單成功與西流古帝國簽定和約,得到短暫的和
平。於主前 143 年,約拿單被西流古將軍誘捕及殺害。二子
西門接任大祭司。

主前 141 年,猶太長老推舉西門為王,哈斯摩尼王朝隨之誕
生。主前 139 年,哈斯摩尼王朝得到羅馬元老院承認,得到
獨立地位。西門在主前 135 年被西流古將軍女婿在婚宴中所
殺,王朝再次陷入戰爭,直到西流古帝國在主前 110 年被羅
馬所滅,哈斯摩尼王國才得到獨立。

主前 63 年,哈斯摩尼王朝的約翰許爾堪二世(John Hyrcanus
II)與亞里多布二世(Aristobulus II)由於王位繼承問題陷入內
戰,約翰許爾堪二世一派請求羅馬介入,龐貝(Pompey)將軍
率領大軍直搗耶路撒冷,更踏足至聖所。從此,哈斯摩尼王
國成為羅馬的附庸國,而掌實權者為羅馬委派的宰相以都念
人亞提柏達(Antipater the Idumaean)。許爾堪二世及亞提柏達
支持羅馬尤利凱撒內戰,亞提柏達被封為總督,亞提柏達又
委派兩個兒子法撒勒(Phasael)及希律(Herod)任耶路撒冷及加
利利的巡撫。

主前 40 年,阿里多布二世的兒子安岡二世(Antigonus II)招引
波斯軍隊介入幫助他從許爾堪二世奪權,法撒勒自殺,而希
律逃亡到約旦的佩特拉(Petra),並求助於羅馬。最後,羅馬
元老院封希律為猶太人的王,並派軍隊對抗波斯。

哭泣的聖城

主前 37 年，羅馬大軍攻入聖殿內院，安岡二世被擒，並送到安提柯處斬，哈斯摩尼王朝至此終結。希律正式成為羅馬在猶太地區的分封王。

希律就是耶穌出生時的大希律王，他作為一個以東的外族人，無法得到猶太人的合法管治地位，但靠著羅馬的軍事支持，權力也逐漸穩固。他為了討好猶太人，於主前 33 年開始，斥巨資修葺聖殿，讓猶太人繼續其宗教節期及獻祭。

在此，新約時代亦掀起序幕。

舊約最後一位先知瑪拉基預言："萬軍之耶和華說：「我要差遣我的使者在我前面預備道路。你們所尋求的主，必忽然進入他的殿；立約的使者，就是你們所仰慕的，快要來到。」他來的日子，誰能當得起呢？他顯現的時候，誰能立得住呢？因為他如煉金之人的火，如漂布之人的鹼。"(瑪拉基書3:1-2)

第8章: 哭泣的聖城耶路撒冷

哭泣的聖城

現時在橄欖山的西面，面向耶路撒冷城的對面，建有一座淚珠型的天主教聖方濟會小教堂，名為主耶穌哭泣教堂 (Dominus Flevit)，拉丁語意思是「上帝哭了」，記念耶穌為耶路撒冷哀哭的事蹟。

在十字軍東征時期，已有人在該地點建立小禮拜堂。教堂之後在戰亂中被毀，16 世紀在原址建有一座清真寺。

於 1891 年，天主教方濟各會買入附近一塊地建造小禮拜堂。現時的教堂建築於 1955 年完成，該建築師巴盧奇亦是設計堂耶路撒冷萬國教堂的建築師。

路加福音 19:37-38 記載，當耶穌進入耶路撒冷城的時候，羣眾熱烈歡迎祂：

"將近耶路撒冷，正下橄欖山的時候，眾門徒因所見過的一切異能，都歡樂起來，大聲讚美上帝， 說： 奉主名來的王是應當稱頌的！ 在天上有和平； 在至高之處有榮光。"

馬太福音 21：9 則記述：

哭泣的聖城

" 前行後隨的眾人喊著說：和散那歸於大衛的子孫，奉主名來的是應當稱頌的，高高在上和散那。"

在羣眾擁擠歡呼的情況下，耶穌卻哀哭起來，路加福音 19:41-44 記載：

"耶穌快到耶路撒冷，看見城，就為它哀哭， 說：「巴不得你在這日子知道關係你平安的事；無奈這事現在是隱藏的，叫你的眼看不出來。 因為日子將到，你的仇敵必築起土壘，周圍環繞你，四面困住你， 並要掃滅你和你裏頭的兒女，連一塊石頭也不留在石頭上，因你不知道眷顧你的時候。 」"

耶穌預知主後 70 年，羅馬大軍進攻耶路撒冷，最終屠城結束。

在馬太福音 23:37-39，耶穌亦感嘆道：

"「耶路撒冷啊，耶路撒冷啊，你常殺害先知，又用石頭打死那奉差遣到你這裏來的人。我多次願意聚集你的兒女，好像母雞把小雞聚集在翅膀底下，只是你們不願意。 看哪，你們的家成為荒場留給你們。 我告訴你們，從今以後，你們不得再見我，直等到你們說：『奉主名來的是應當稱頌的。』」"

哭泣的聖城

聖城耶路撒冷於主後 70 年被羅馬大軍攻破，聖殿被毀，城牆被拆，猶太人被屠殺，餘民被擄成為奴隸。歷史學家稱主後 70 年為猶太人對羅馬的第一次起義。

主後 132 年，猶太人對羅馬發起第二次革命。第二次革命的遠因是主後 115 年皇帝圖拉真(Trajan)率軍遠征美索不大米亞，大後方兵力不足，在北非亞歷山大城及塞浦路斯爆發猶太人叛亂，拆毀羅馬神廟。叛亂平定後，羅馬向全部猶太人罰收重稅。

主後 118 年，新任羅馬皇帝哈德良(Hadrian)為同化猶太文化，在耶路撒冷舊址重建一座羅馬式城市 愛利亞加比多連(Aelia Capitolina)，並在聖殿原址建築羅馬神祇朱庇特(Jupiter)神廟，哈德良又頒令在境內禁止施行割禮，令猶太人爆發反抗情緒。一名自稱大衞家後裔的西門.巴.高示巴(Simon bar Kosiba)領導起義。一名著名猶太拉比阿奇巴(Akiva)認為西門可能就是摩西律法書所預言的彌賽亞，民數記 24:17 引述先知巴蘭的預言：

"...有星要出於雅各，有杖要興於以色列， 必打破摩押的四角，毀壞擾亂之子。"

阿奇巴用亞蘭語稱西門為巴柯克巴(Bar Kokhba)，意指「星之子」 (Son of a Star)。

果然，在主後 132 年，巴柯克巴起義成功打敗耶路撒冷的羅馬軍團，宣告再次獨立。主後 134 年，哈德良派遣重兵平亂，並御駕親征，最後耶路撒冷再次陷落。巴柯克巴軍進入游擊戰，羅馬軍隊則以摧毀村落，焚燒糧倉，向井下毒，實行堅壁清野的策略圍剿巴柯克巴殘餘部隊。主後 136 年，巴柯克巴軍退守至貝塔（fortress of Betar），最後失守，巴柯克巴被殺，拉比阿奇巴亦被擄遭虐殺。

按歷史學家迪奧卡西烏斯 (Cassius Dio)，這次戰爭導致 58 萬猶太人喪生。

戰後，哈德良將猶大、加利利和撒瑪利亞合併為一個羅馬省份，改名為敍利亞巴勒斯坦(Syria Palaestina)，意圖剷去猶太歷史；羅馬又禁止猶太人進新城愛利亞加比多連，並將外族人遷入居住。從此，耶路撒冷成為一座外邦人的城市，所祭祀的是羅馬神祇。

自此，猶太人進入長期的流亡生活，而會堂成為猶太人的主要敬拜場所，在法利賽派拉比的推動下，猶太教的傳統逐漸成形。基督徒最初在猶太會堂敬拜，即守周六的安息日，又在周日紀念耶穌復活。但由於基督徒沒有參加起義，猶太人又排斥基督信仰，外邦基督徒增加，最終基督教會與猶太會堂分家。

儘管基督教會處於羅馬帝國大迫害時期,不少外邦基督教教父的著作都有「反猶太人」的言論,認為猶太人是殺害耶穌的兇手,又迫害基督徒,猶太人已被上帝棄絕及咒詛,教會才是得到祝福的「真以色列人」。這些言論造成二千年來西方反猶主義的惡果,殊不知道,猶太人仍是上帝的選民,猶太人何時回轉相信耶穌,上帝就接納他們。

主後 284 年,戴克里先(Diocletianus)即位。他平定持續多年的內亂,並推行四帝共治制度(Tetrarchy),將羅馬帝國分為東羅馬帝國和西羅馬帝國,主皇帝名叫奧古士都,副皇帝名叫凱撒。他自稱「主神」(Dominus et Deus),實行半神權專權統治。

主後 303 年,羅馬皇帝戴克里先開始對基督徒的十年大迫害。基督徒被趕出軍隊,不放棄信仰者將被處死。教產被充公,教會書籍被焚。

主後 306 年,羅馬皇帝君士坦丁(Constantine)即位。當時正值羅馬帝國急速衰落,四王共治但內戰分裂時期。君士坦丁雄心壯志希望統一帝國。於主後 312 年,君士坦丁及馬桑斯(Maxentius)發生內戰。優西比烏(Eusebius)記述,君士坦丁在進攻羅馬城途中見到天空出現十字光芒,並「靠此得勝」字樣。晚上,耶穌在君士坦丁夢中指示他把十字記號置於軍隊中。其後,君士坦丁大獲全勝。

在主後 313 年，君士坦丁與另一奧古士都李錫尼（Licinius）共同頒佈「米蘭詔令」，讓帝國有信仰自由，不再迫害基督徒，該詔令要求地方政府歸還教產，並定每周的休息日為星期日。其後十年，君士坦丁推出多項政策有利基督教會發展，包括星期日停止工農商活動；容許士兵星期日參加教會崇拜；教會聖職人員免除稅務，與異教祭司看齊；嚴重情況外禁止離婚；禁止私人進行異教祭禮，又禁止巫術和占卜。

同時，教會的反猶太人情緒開始透過政權排斥猶太人。君士坦丁頒佈了多項對猶太人的禁令，不准猶太人進入耶路撒冷，也不准猶太人居住非猶太區。

主後 324 年東西羅馬大戰，君士坦丁統一羅馬帝國。

翌年 325 年，君士坦丁在尼西亞召開第一次教會大公會議，在皇帝的主持下，教會訂定第一份基督教信條，稱為尼西亞信經。並且，會議作出一個「反猶」決定，就是每年復活節不再按照猶太曆在逾越節期間舉行。

330 年，君士坦丁遷都拜占庭(Byzantium)，並將城市重新命名為君士坦丁堡(Constantinople)。君士坦丁給予教區審判權，免教會稅等。教會開始設立教區，崇拜禮儀化，分聖品階級，敬崇聖母聖人。

331 年，君士坦丁母親海倫娜遠赴耶路撒冷朝聖，並督導拆除耶路撒冷聖殿山及各各他山上的異教廟宇，主後 335 年，在各各他建築聖墓教堂。

雖然猶太人被禁止進入耶路撒冷，猶太人開始每年的埃波月九日來到聖殿山殘餘的聖殿西牆前哭泣。

君士坦丁死後，羅馬皇帝狄奧多西一世(Theodosius I)於主後 390 年宣佈基督教為羅馬國教，並宣佈異教崇拜違法，開展西方千多年來的基督教傳統。

在同時代，羅馬帝國的反猶情緒不斷升溫。337 年，羅馬皇帝君士坦提烏斯二世（Constantius II）禁止猶太男子娶基督徒為妻。357 年，下令將皈依猶太教者處死。425 年，羅馬皇帝瓦倫丁尼安三世（Valentininan III）廢除猶太族長制和猶太公會，並於 429 年禁止猶太人擔任公職及從軍。

遷都後的羅馬帝國無法有效管理龐大的歐亞非大帝國，東面最大的困擾來自仳鄰的波斯帝國，而西面的困擾來自歐洲北面日耳曼等蠻族的入侵。395 年，皇帝狄奧多西一世死後，把帝國分為東西帝國，分給自己的兩個兒子，東面給阿卡狄烏斯(Arcadius)，西部給霍諾里烏斯(Honorius)，羅馬帝國自此分家。

410 年，西哥德王(Visigoths)阿拉里克一世(Alaric I)帶兵攻陷羅馬城，搶殺三天。

445 年，東歐匈奴王阿提拉（Attila the Huns）橫掃歐洲，入侵意大利本土，進擊羅馬城。453 年，東歐阿提拉逝世，未能攻陷羅馬。

未幾，455 年北非汪達爾-阿蘭王國(Kingdom of the Vandals and Alans)從海路攻陷了羅馬城，西羅馬皇帝被殺。

475 年，日耳曼將軍歐瑞斯特(Orestes)罷黜西羅馬皇帝尼波斯(Nepos)，扶植自己的兒子奧古斯都(Augustus)為西羅馬皇帝。476 年日耳曼將軍奧多亞塞(Odoacer)推翻歐瑞斯特及奧古斯都，自立為意大利國王，結束西羅馬帝國。

其後西羅馬帝國的原有疆土分別由多個日耳曼民族分治，倫巴底人佔領意大利北部，法蘭克王國佔領高盧地，即現時德、法等地。他們大多承接羅馬天主教，亦排斥猶太人。

800 年，法蘭克王國查理大帝 (Charles I)，或稱查理曼 (Charlemagne)，在羅馬被教皇利奧三世加冕為「羅馬人的皇帝」，讓西羅馬帝國復辟。

查理曼逝世後，法蘭克王國分為東法蘭克王國及西法蘭克王國。

962 年，東法蘭克國王奧托一世(Otto I)在羅馬由教皇約翰十二世加冕稱帝，開展「神聖羅馬帝國」(Holy Roman Empire)。

神聖羅馬帝國維持達八百多年，直到 1806 年在法國拿破崙
的萊茵邦聯威脅下宣佈解散。

東羅馬帝國方面，遷都後的東羅馬帝國最大的困擾來自北鄰
的波斯帝國。

早在主前 514 年，歐亞兩大帝國已開始出現衝突，當時波斯
大流士一世率領大軍進入歐洲。主前 500 年，開始「波希戰
爭」。

主前 330 年，希臘亞歷山大大帝打敗波斯帝國，進駐巴比倫
城。亞歷山大死後，希臘帝國由四大將軍分治，東面包括敍
利亞及猶大地區由塞琉古（Seleucid）王國控制。

主前 165 年，塞琉古王朝安提阿古四世(Antiochus IV
Epiphanes)欲求希臘化猶太人的宗教，下令猶太人不能按照
摩西律法生活、飲食，守安息日及行割禮，並派遣大軍進入
耶路撒冷，將希臘主神祇宙斯(Zeus)的神像設於聖殿，建立
宙斯祭壇，在宙斯祭壇上獻豬，迫猶太人食豬肉，侵犯猶太
教義，觸發猶太哈斯蒙尼（Hasmonean）祭司家族領袖猶大
馬加比(Maccabee)發動馬加比革命，成功奪回耶路撒冷，重
新開始獻祭。

哭泣的聖城

主前 247 年波斯安息王朝崛起，脫離希臘塞琉古王國統治。直至主後 224 年，波斯薩珊（Sassanid）王朝興起，取代了安息王朝。主後 231 年，羅馬波斯之間的長期戰爭展開。

487 年，波斯從東羅馬帝國手上奪取了美索不達米亞和亞美尼亞的控制權。

527 年，東羅馬帝國開始對波斯薩珊王朝的百年戰爭。

609 年，波斯軍團乘東羅馬帝國內戰攻陷敘利亞，611 年攻下安提阿，613 年攻陷耶路撒冷城，並洗劫耶路撒冷，將聖墓教堂內藏的耶穌十字架搶去。據說，猶太人尼希米巴赫斯列(Nehemiah ben Hushiel) 及提比利亞便雅憫(Benjamin of Tiberias)聯同兩萬猶太士兵與波斯聯軍攻陷耶路撒冷，重奪耶路撒冷的自治權。

可惜好景不常，629 年波斯軍隊在戰爭失利下撤出耶路撒冷，東羅馬再度佔領聖城，並且以屠城結束猶太人僅 15 年的自治。

波斯最後在海戰失利後，與東羅馬在 631 年達成休戰協定。波斯歸還所佔領的東羅馬領土，軍費，最重要當然是歸還所搶去的「耶穌十字架」。

自此，波斯薩珊王朝衰落，主後 651 年，被阿拉伯帝國消滅。

哭泣的聖城

在這段時間，歐洲反猶情緒開始升溫，613 年，西班牙國王下令強迫猶太人改信天主教及洗禮。歐洲其他地區亦有反猶事件。

正是一波未停，一波又起，亞拉伯帝國隨著伊斯蘭教興起而蓆捲中東，並成為東羅馬帝國的嚴重挑戰。

伊斯蘭教先知穆罕默德於主後 610 年開始在麥加(Mecca)傳播伊斯蘭教，後在麥地那(Medina)發展成為一個神權國家，並屠殺了幾個反抗的猶太家族，最後，穆罕默德成功佔領麥加，定為聖城。

伊斯蘭傳說穆罕默德在 621 年在麥加得到天使的幫助，騎著馬形神獸布拉克（Buraq）一夜來到耶路撒冷聖殿山上的登霄石，並坐布拉克升上七重天得見真主。因此，耶路撒冷成為伊斯蘭教的聖城。

主後 632 年，穆罕默德逝世後，四大哈里發(Caliph)承繼穆罕默德的政教神權帝國，哈里發的意思是亞拉使者的繼承者。哈里發繼續伊斯蘭聖戰，南征北討擴大亞拉伯帝國的政治宗教的影響力。

最初，哈里發由伊斯蘭代表推選產生，第一任哈里發是阿布·伯克爾（Abu Bakr）。阿布·伯克爾是最早追隨穆罕默德的麥

加富商，後來他將女兒阿以莎(Aisha)嫁給穆罕默德作為第二任妻子，因此亦成為穆罕默德的岳父。於632年穆罕默德死後，他被麥地那領袖選為哈里發。

阿布·伯克爾於634年死後，由穆罕默德另一位早期追隨者及岳父奧馬爾(Omar)繼位。奧馬爾繼續積極推動聖戰，擊敗波斯帝國，636年從東羅馬帝國奪得敍利亞、埃及、巴勒斯坦等地。637年，奧馬爾攻陷耶路撒冷，並與城內基督徒長老簽訂和平協定，容許基督徒、猶太人及穆斯林在城內居住。

644年，奧馬爾被刺殺，由奧斯曼·伊本·阿凡(Uthman ibn Affan)接任。奧斯曼是麥加倭馬亞家族(Umayyad)的早期穆罕默德追隨者，他娶了穆罕默德兩個女兒成為先知的女婿。

651年，奧斯曼結束了波斯的薩珊王朝，佔領高加索地區和塞浦路斯。

656年，奧斯曼被刺殺，由阿里·本·阿比·塔利卜(Ali ibn Abi Talib)接任。阿里是穆罕默德的堂弟，並娶了他的女兒法蒂瑪(Fatimah)成為先知的女婿。阿里接任哈里發後，伊斯蘭之間各派系的矛盾表面化，並出現內戰。最後於661年，阿里在清真寺被刺而死。

穆斯林分裂成遜尼派（Sunni）及什葉派（Shia）兩大陣營。遜尼的意思是「正統繼承者」，遜尼派認為穆罕默德沒有指定繼承人，哈里發應由推選產生。什葉的意思是「阿里的追

隨者」，什葉派相信阿里及他與法蒂瑪的後代是「聖裔」，是穆罕默德指示的繼承人，其他哈里發都是不合法的。

阿里死後，其長子哈桑‧本‧阿里‧本‧阿比‧塔利卜(Hasan ibn Ali)被推選為哈里發，但控制敍利亞及埃及的穆阿維葉一世(Muawiyah I)自稱為哈里發，迫使哈桑讓位，並建立了倭馬亞家族王朝。

倭馬亞王朝曾兩次進擊君士坦丁堡，於 672-678 及 717-718年圍城，令東羅馬帝國搖搖欲墜。

倭馬亞王朝第五代哈里發阿卜杜勒-馬利克‧本‧馬爾萬‧本‧哈卡姆(Abd al-Malik ibn Marwan)在 691 年在傳說聖殿山上的登霄石上建造圓頂清真寺（Dome of the Rock）。伊斯蘭認為，亞伯拉罕在該石上準備所獻的是大兒子以實瑪利(Ishmael)，而非基督教聖經記載的以撒(Isaac)。709 年，伊斯蘭倭馬亞王朝又在聖殿山建造了阿克薩清真寺（al-Aqsa Mosque），或稱為遠寺。上述兩清真寺一直在聖殿山上保存至今，成為穆斯林的重要朝聖地。在穆斯林統治下的耶路撒冷，最初基督徒和猶太人可自由進入。

750 年，倭馬亞王朝被阿拔斯王朝(Abbsid Dynasty)取代，阿拔斯是穆罕默德叔父阿拔斯的後裔，758 年遷都現在伊拉克的巴格達，將亞拉伯帝國文化推向高峯。阿拔斯王朝維持五百多年，直至 1258 年被蒙古大軍所滅。

在 909 年，伊斯蘭什葉派的阿卜杜拉‧馬赫迪(Ubayd Allah al-Mahdi Billah) 在北非突尼斯以阿里及法蒂瑪的後裔為名自稱哈里發，攻取摩洛哥建立法蒂瑪王朝。其後，法蒂瑪王朝進一步攻佔埃及，973 年遷都開羅。

1010 年，法蒂瑪王朝第六任哈里發哈基姆(Hakim)開始迫害猶太人和基督徒，下令摧毀耶路撒冷所有的基督教堂和猶太會堂，包括耶路撒冷的聖墓教堂。上述法令破壞了歐洲基督徒到聖城朝聖的傳統，最終引發其後的十字軍東征。

1037 年，突厥裔土耳其穆斯林塞爾柱王朝（Seljuk Empire）興起，衝擊君士坦丁堡。1095 年，東羅馬帝國阿歷克塞一世(Alexios I Komnenos)向教皇求援。羅馬教皇烏爾班二世（Pope Urban II)在歐洲呼籲組織十字軍(crusade)，拉丁文的意思是十字架的旅程，以武力救助拜占庭基督徒，保護朝聖路，解放耶路撒冷。

當時有教士宣傳，到耶路撒冷朝聖就可得永生救贖，在朝聖途中喪命就是殉道者。據估計，第一次參與十字軍約有十萬人，包括：騎士與貴族及平民百姓。據說由於準備資金不足，組織渙散，不少參與者都死在旅途中。有些十字軍沿途搶掠屠殺，完全脫離十字軍的初衷。

據說，亦有十字軍領袖宣傳：「殺死猶太人以拯救自己的靈魂」，帶動歐洲各地強迫猶太人改信天主教的浪潮，猶太人遭到毆打、洗劫及驅逐，甚至出現集體屠殺。

1099 年，第一次十字軍攻陷耶路撒冷，在城內屠殺大多數穆斯林和猶太人。據說，十字軍在聖墓前集會，高唱著「基督，我們尊崇你」，之後將耶路撒冷的猶太人趕進會堂後活活燒死。

十字軍推舉了法蘭西王國公爵布永的戈弗雷(Godefroy de Bouillon)管理耶路撒冷，他自稱「聖墓衛士」，並未稱王。翌年，戈弗雷去世，他的兄弟布洛涅的鮑德溫（Baudouin de Boulogne）接位稱王，稱為鮑德溫一世（Baldwin I）。

十字軍逐漸建立了耶路撒冷王國(Kingdom of Jerusalem)，另外有三個附庸國的黎波里伯國(The County of Tripoli)、安提柯公國(Principality of Antioch)和位於土耳其地區的埃德薩伯國(County of Edessa)。

1144 年，塞爾柱穆斯林帝國佔領了十字軍的埃德薩公國，並進擊耶路撒冷。耶路撒冷王國向西歐救援，教廷號召第二次十字軍東征，法王路易七世與神聖羅馬帝國的康拉德三世派兵參加。最後，兩國與耶路撒冷國圍攻大馬士革不成功，1149年結束第二次十字軍東征。

然而，耶路撒冷王國祇維持了 78 年。1171 年，法蒂瑪王朝被亞美尼亞庫爾德裔(Kurdish)埃及蘇丹(Sultan)(即總督)薩拉丁(Saladin)推翻，並建立阿尤布王朝(Ayyubid Dynasty)。在埃及以外，薩拉丁攻佔了敘利亞、美索不達米亞、也門及北非等他。在 1187 年，薩拉丁攻陷耶路撒冷城，消滅十字軍建立的耶路撒冷王國。

1189 年，新教皇格列哥利八世(Gregory VIII)號召第三次十字軍東征，奪回耶路撒冷。神聖羅馬皇帝腓特烈一世(Frederick l)，英格蘭王獅心王理查一世（Richard I ）及法蘭克王腓力二世(Philip II)先後響應。

不幸地，腓特烈一世在行軍中墮馬身亡，德軍徹退。理查一世與腓力二世的英法兩軍成功佔領地中海城市亞卡(Acre)及約帕(Jaffa)，兩軍內閧，法軍徹退，餘下英軍孤軍與薩拉丁對戰。最後，理查一世與薩拉丁達成協議，讓西方非武裝朝聖者自由進入耶路撒冷。1192 年，英軍放棄進擊耶路撒冷。

1202 年，教皇英諾森三世(Innocent III)號召第四次十字軍東征，意圖先奪取埃及，再進擊耶路撒冷。法蘭西王國及意大利王國先後響應。由於缺乏資金，威尼斯人唆使法軍協助失勢的拜占庭帝國王子奪國，換取資金。結果，十字軍進擊兄弟國東羅馬帝國，洗劫君士坦丁堡及控制希臘地區。十字軍在君士坦丁堡建立天主教為基礎的羅馬尼亞帝國，稱為「拉丁帝國」。拜占庭勢力在小亞細亞建立尼西亞帝國，於 1261

年成功收復君士坦丁堡，消滅拉丁帝國，拜占庭帝國復辟。
這次十字軍東征，最終沒有到過耶路撒冷。

有傳說指，1212 年歐洲組織了人數多達三萬人的兒童十字
軍（Children's Crusade），很多死在路途，或被賣為奴隸，無
人成功到達聖地。

1213 年，教皇英諾森三世再號召第五次十字軍。1215 年，
教皇宣佈攻打埃及穆斯林王朝，再奪回耶路撒冷，得到拉丁
帝國、塞浦路斯王國和安提柯公國支持。1219 年，十字軍攻
陷埃及地中海港口城市達米埃塔(Damietta)。然而，十字軍攻
打開羅不成功，1221 年反被埃及奪回達米埃塔城，結束這次
十字軍東征。就在第五次十字軍時期的 1219 年，大馬士革
的蘇丹下令將耶路撒冷城牆拆毀。

1228 年，神聖羅馬帝國皇帝腓特烈二世組織第六次十字軍
東征，最後與埃及蘇丹 Al-Kamil 訂下十年和約，而神聖羅馬
帝國得到耶路撒冷及往地中海的通道。1229 年，腓特烈二世
自立為耶路撒冷第二王國的國王。1243 年，耶路撒冷重新建
造城牆。

不過，耶路撒冷第二王國時間短暫，1244 年，中亞王國花剌
子模(Khwarezm)被蒙古所滅，餘民向西而逃，佔領耶路撒冷。
1247 年，埃及阿尤布王朝又再佔領耶路撒冷。

1248 年，法王路易九世在教皇英諾森四世支持下發動第七次十字軍，並攻下埃及杜姆亞特(Damietta)，但他在進攻開羅時被馬木魯克(Mamluk)兵團打敗，結果，路易九世被俘，路易九世弟弟被殺。1250 年，法國支付贖金贖回路易九世。1254 年，路易九世回國。

1250 年，阿拉伯阿尤布王朝的突厥人奴隸兵團馬木魯克(Mamluk)取代阿尤布王朝，並建立了布爾吉王朝。1260 年，馬木魯克軍團入主耶路撒冷。不到一年的 1261 年，西征的蒙古大軍橫掃中亞地區，直迫耶路撒冷、巴勒斯坦和敘利亞，馬木魯克軍團奇蹟地打敗百戰百勝的蒙古大軍，保住了耶路撒冷，並阻止了「黃禍」進入歐洲。

不忿的路易九世於 1270 年再組織第八次十字軍東征，原打算進攻埃及，後他改變策略，進攻突尼斯穆斯林王朝。不久，路易九世遇上瘟疫身亡，他的兒子腓力三世下令撤退，結束第八次十字軍東征。

1271 年，英格蘭愛德華王子發動第九次十字軍東征，並進駐阿卡城，協助聖地的基督徒附庸國的黎波里。

1274 年，愛德華王子回國，接續英格蘭國王之位。愛德華回國以後，十字軍出現內鬨。最後，馬穆魯克王朝攻陷的黎波里伯國。

1291 年，馬穆魯克王朝攻陷阿卡城，正式消滅耶路撒冷王國，亦結束十字軍時代。

歐洲在十四世紀不再發動十字軍的其中一個原因是黑死病在歐洲爆發。1340 年代，黑死病籠罩整個歐洲，死亡人數多達人口的 60%。瘟疫一直間歇性爆發，直至十八世紀。

在十字軍時期，歐洲反猶情緒高漲，1179 年第三次拉特蘭會議上，天主教禁止猶太人與天主教徒居住在同一地區，西歐與東歐國家普遍執行上述法令。猶太人被安排在狹小的猶太區居住，衛生環境惡劣，時而爆發疫病及火災，甚至有歐洲人認為是猶太人帶來黑死病。猶太人被限制自由，需要繳交額外稅項，被禁止當官、擁有土地或從事某些行業。猶太人多次遭受驅逐，包括英國及法國等地。

據說，英格蘭獅心王理查一世的加冕典禮時，以殺害猶太人慶祝，有 1500 名猶太人因恐懼而自殺。愛德華一世國王登位後，更下令驅逐猶太人。

法國方面，於 1182 年到 1321 年，法王曾四次驅逐猶太人，又因財政稅收的原因四次召回他們。於 1361 年，法蘭西國王被英格蘭俘虜，法政府為籌措贖金，允許猶太人返回法國，但 1394 年又將猶太人驅逐。

15 世紀，天主教在西班牙及葡萄牙等地設立異端裁判所，猶太人因慶祝逾越節而被判為異端，被燒死的近三萬人。最

終於 1492 年，西班牙國王斐迪南二世（Fernando II）下令驅逐所有猶太人。

1299 年，突厥人奧斯曼一世(Osman I)領導下的鄂圖曼土耳其帝國(Ottoman Turkish Empire)在小亞細亞興起，不斷攻佔拜占庭東羅馬帝國的領土。

於 1453 年，鄂圖曼土耳其帝國穆罕默德二世攻陷君士坦丁堡，並以君士坦丁堡為鄂圖曼帝國的新首都，並將城名改為伊斯坦堡(Istanbul)，結束東羅馬帝國長達一千一百年的統治。

1517 年，鄂圖曼帝國進一步攻陷耶路撒冷，從埃及馬木魯克王朝取得耶路撒冷城的控制權。

在鄂圖曼帝國的控制下，耶路撒冷得到三百多年的和平。鄂圖曼帝國執行宗教寬容政策，城牆得以重建，猶太人及基督徒得以回歸耶路撒冷。

1517 年，鄂圖曼帝國消滅埃及馬木留克王朝，其海軍勢力亦擴至紅海。

1521 年，鄂圖曼帝國征服匈牙利王國。另一方面，鄂圖曼帝國奪取巴格達，控制美索不達米亞及波斯灣。鄂圖曼帝國成為阿拉伯帝國之後，另一橫跨歐亞非三大洲的大帝國。

與此同時，西歐在十五世紀進入文藝復興及科技發展，歐洲多國逐漸成為鄂圖曼帝國的勁敵。

在文藝復興時期，反猶主義繼續在歐洲高漲。1508 年神聖同盟戰爭爆發，大批猶太人來到威尼斯。1541 年，威尼斯政府安排猶太人聚居處，稱為隔都(ghetto)。隔都位於城外，殘破不堪，衛生情況不濟。猶太人被禁止與基督徒通婚，不得擁有土地，被迫從事當時人們輕視的商貿及放貸行業，並有多數猶太人從事體力勞動或工匠工作。他們可以進城工作，但傍晚便被驅趕。類似處境並在歐洲各處發生。

1555 年，羅馬教皇正式規定猶太人必須在限制的地區居住，佩帶猶太人的標記，嚴禁與天主教徒來往。

由於當時的東歐地區對猶太人較為寬容，不少猶太人逐漸移居東歐波蘭、立陶宛及俄羅斯等地。

進入十八、九世紀，西歐國家藉著船堅砲利推行帝國主義和殖民主義，另一方面，文藝復興之後的人文主義及民族主義浪潮不斷衝擊鄂圖曼帝國，令鄂圖曼帝國逐漸成為歐亞病夫，帝國最終分崩離析。

1789 年，法國爆發大革命，反對君主制、貴族及封建制度，高舉自由、平等、博愛原則。

1804 至 1815 年，拿破崙一世成為法國人的皇帝，並頒布「拿破崙法典」，解放猶太人的不平等待遇，讓猶太人得到公民權，廢除隔離區，祈望猶太人與外族通婚，與社會文化融合。雖然上述行動在歐洲引起極大爭議，然而在人文主義的薰陶

下，歐洲各國在往後幾十年陸續廢除了對猶太人的限制，而猶太人的銀行家發展成為歐洲各國帝國主義及殖民主義背後的財政資源。

在帝國主義的推動下，英國在 1882 年佔據埃及。1914 年，鄂圖曼帝國在第一次世界大戰加入同盟國，1917 年英軍及英聯邦部隊打敗鄂圖曼帝國，取得耶路撒冷控制權。戰後 1922 年，鄂圖曼帝國瓦解，國際聯盟批准英國託管巴勒斯坦。

在第一次世界大戰前後，猶太人在波蘭及俄國遭受到有組織的集體迫害。 1881——1921 年，俄國的猶太人被強迫改信東正教，移民外國或餓死。結果，大量猶太人移居美國，並有不少猶太人移居英國管治下的巴勒斯坦，即猶太故土。

大量遷入的猶太人在巴勒斯坦與當地人漸漸發生衝突，令英國難以管治。1939 年，英國發表巴勒斯坦白皮書，準備把猶大地區移交給巴勒斯坦人及猶太人分治。

在這背景下，德國卻爆發了史上最大的反猶運動。一次世界大戰在 1918 年結束，德意志帝國崩潰，並成立以「魏瑪憲法」為基礎的憲政共和國-魏瑪共和（Weimarer Republik）。1933 年，德國納粹黨以國家社會主義為號召上臺，希特拉強勢執政。希特拉宣揚雅利安人優越論，實行種族清洗及反猶主義。1938 年和 1939 年，德國先後吞拼奧地利和捷克 ，並

佔領波蘭、法國、西班牙及葡萄牙，與意大利及日本結成軸心國聯盟。

在佔領地區，納粹德國剝奪猶太人權利及財產，將猶太人隔離，並送到集中營進行種族滅絕，最終導致多達六百萬猶太人被殺害。最終納粹德國不敵同盟國，於 1945 年徹底失敗。

二次大戰後，大量猶太人移居巴勒斯坦，引起種族衝突。1947年，英國把巴勒斯坦問題轉交聯合國處理。聯合國大會通過容許猶太人及巴勒斯坦人各自建國，耶路撒冷則由聯合國管理。

在猶太錫安主義政黨推動下，1948 年 5 月 14 日猶太人不理會聯合國決議，宣布建立以色列國。中東戰爭隨即爆發，戰爭結果是，西耶路撒冷被以色列佔領，東耶路撒冷被約旦佔領。

在 1967 年的六日戰爭，以色列進一步佔領整個耶路撒冷。至此，猶太人重新控制耶路撒冷，結束二千年的流亡。

對於一個滅亡了二千年的國家，能夠重新建國，確是世界政治史上的最大奇蹟，然而，這卻應驗了聖經上的預言。

當猶大國於主前 597 年被巴比倫攻陷，猶大王約雅斤及貴族及祭司被擄到巴比倫幼法拉底河流域時，先知以西結得見上帝給他關於民族的異象。以西結書 37:1-14 記載：

"耶和華的靈降在我身上。耶和華藉他的靈帶我出去，將我放在平原中；這平原遍滿骸骨。他使我從骸骨的四圍經過，誰知在平原的骸骨甚多，而且極其枯乾。他對我說：「人子啊，這些骸骨能復活嗎？」我說：「主耶和華啊，你是知道的。」他又對我說：「你向這些骸骨發預言說：枯乾的骸骨啊，要聽耶和華的話。主耶和華對這些骸骨如此說：『我必使氣息進入你們裏面，你們就要活了。我必給你們加上筋，使你們長肉，又將皮遮蔽你們，使氣息進入你們裏面，你們就要活了；你們便知道我是耶和華。』」於是，我遵命說預言。正說預言的時候，不料，有響聲，有地震；骨與骨互相聯絡。我觀看，見骸骨上有筋，也長了肉，又有皮遮蔽其上，只是還沒有氣息。主對我說：「人子啊，你要發預言，向風發預言，說主耶和華如此說：氣息啊，要從四方而來，吹在這些被殺的人身上，使他們活了。」於是我遵命說預言，氣息就進入骸骨，骸骨便活了，並且站起來，成為極大的軍隊。主對我說：「人子啊，這些骸骨就是以色列全家。他們說：『我們的骨頭枯乾了，我們的指望失去了，我們滅絕淨盡了。』所以你要發預言對他們說，主耶和華如此說：『我的民哪，我必開你們的墳墓，使你們從墳墓中出來，領你們進入以色列地。我的民哪，我開你

們的墳墓，使你們從墳墓中出來，你們就知道我是耶和華。我必將我的靈放在你們裏面，你們就要活了。我將你們安置在本地，你們就知道我－耶和華如此說，也如此成就了。這是耶和華說的。』」"

猶太人經歷二千年的流亡生活，遭遇逼迫、殺害及滅絕，就如經文所述：『我們的骨頭枯乾了，我們的指望失去了，我們滅絕淨盡了。』然而在上帝的手所推動下，滅亡了二千年的以色列國又重新建立起來。

在以西結書 4:1-8 有一個神秘的預言，預言耶路撒冷得到解放的時間，當時約在約雅斤王被擄去第五年，即主前 592 年：

"「人子啊，你要拿一塊磚，擺在你面前，將一座耶路撒冷城畫在其上， 又圍困這城，造臺築壘，安營攻擊，在四圍安設撞錘攻城， 又要拿個鐵鏊，放在你和城的中間，作為鐵牆。你要對面攻擊這城，使城被困；這樣，好作以色列家的預兆。 「你要向左側臥，承當以色列家的罪孽；要按你向左側臥的日數，擔當他們的罪孽。 因為我已將他們作孽的年數定為你向左側臥的日數，就是三百九十日，你要這樣擔當以色列家的罪孽。 再者，你滿了這些日子，還要向右側臥，擔當猶大家的罪孽。我給你定規側臥四十日，一日頂一年。 你要露出膀臂，面向被困的耶路撒冷，說預言攻擊這城。 我用繩索捆綁你，使你不能輾轉，直等你滿了困城的日子。"

有解經家計算，430 個猶太年共有 154,800 天(430x360)，除公曆平均每年 365.24 天，即公曆 423.8 年。由預言時間主前 592 年起計，430 猶太年即主前 168 年。

歷史告訴我們，敘利亞的塞琉古王朝塞琉古四世於主前 168 年鎮壓猶太人暴亂，洗劫耶路撒冷聖殿，企圖將耶路撒冷聖殿祭祀希臘主神宙斯(Zeus)，引發猶太馬加比家族領導起義，最後於主前 165 年奪回耶路撒冷獨立。

如果以主前 592 年開始，計算六個 430 猶太年(423.8 公曆年)，減去公元元年，就是 1949 年，即以色列立國第一年，同年聯合國承認以色列為獨立國及會員國。

不過，這預言仍未完全應驗，目前的以色列是一個世俗國家，聖殿山上仍然聳立著兩所伊斯蘭寺，聖殿重建未見蹤影。

在以西結書 40-44 章，以西結預言一座巨大的聖殿將要重建，並且在聖殿中要恢復獻祭。很多猶太拉比和基督教基要派人士都盼望著重建聖殿。

當以色列在 1967 年六日戰爭奪回耶路撒冷後，很多猶太拉比都期望在聖殿山重建聖殿。但在政治現實的考慮下，以色列政府向最高穆斯林議會（The Supreme Muslim Council)作出讓步，由最高穆斯林議會繼續管理聖殿山，以色列人可以進入聖殿山，不容許在聖殿山禱告。

1984 年，猶太人成立聖殿研究所（The Temple Institute），籌備重建聖殿所需的藍圖及資源，包括：黃金金燈台、燒香的香壇和陳設餅桌。他們聲稱若得到批准，一年內可完成建殿。

猶太教組織聖殿山及以色列地忠貞運動（The Temple Mount and Land of Israel Faithful Movement）於 1989 至 1991 年三次試圖在聖殿山入口安放聖殿奠基石，都引發巴勒斯坦人暴亂，結果被政府取締。

2000 年，聖殿研究所推動聖殿運動聯會（The United Association of Movements for the Holy Temple）。

據報導，塔木德註釋研究所（The Institute for the Talmudic Commentaries）藉染色體鑑證技術，選出超過一千名利未支派祭司的後裔接受祭司工作訓練。他們亦按照出埃及記 28：31 要求製作祭司外袍：「你要作以弗得的外袍，顏色全是藍的。」

傳統上，祭司外袍的藍色染料是使用黎巴嫩推羅城海洋有殼生物 Chilazon 提煉出來，技術已失傳千多年，而該生物亦已絕跡。1858 年，動物學家重新發現 3 種可製成藍色染料的地中海蝸牛，考古印證這些蝸牛就是古代用於製造染料的。1980 年，以色列發現用這些蝸牛提煉純藍色染料的技術。

1952 年 3 月，考古學家死海以西的昆蘭古洞發現了一個銅卷，相信是記載了猶太人於聖殿被毀前將聖殿獻祭物料收藏的位置。

1988 年 4 月，美國考古學家發現了聖膏油的小瓶，相信是出埃及記 30：22-32 所描述的聖膏油：「你要取上品的香料，……按作香之法調和作成聖膏油。要用這膏油抹會幕和法櫃，桌子與桌子的一切器具，燈臺和燈臺的器具，並香壇、燔祭壇，和壇的一切器具，洗濯盆和盆座。……要膏亞倫和他的兒子，使他們成為聖，可以給我供祭司的職分。」

1992 年，考古學家再發現聖殿所燒的香，是出埃及記 30：34-37 所要求的香料：「你要取馨香的香料，就是拿他弗、施喜列、喜利比拿；這馨香的香料和淨乳香各樣要一般大的分量。你要用這些加上鹽，按作香之法作成清淨聖潔的香。這香要取點，搗得極細，放在會幕內、法櫃前，我要在那裡與你相會。你們要以這香為至聖。」

此外，猶太拉比亦關注尋找紅母牛的進展，因為民數記 19：1-6 要求，祭司必需用紅母牛燒成的灰作除污水潔淨，才可在聖殿事奉：「你要吩咐以色列人，把一隻沒有殘疾、未曾負軛、純紅的母牛牽到你這裡來，交給祭司以利亞撒.。

至 1994 年，美國農戶洛佳德（Clyde Lott）與聖殿研究所合作成功培殖了一頭紅母牛。

各種發展似乎印證著聖殿重建並非癡人說夢，任何極端主義
的發展都進一步引向聖經關於聖殿重建預言的實現。

第9章: 彌賽亞的預言

彌賽亞的預言

最早對彌賽亞發出詳細預言的可能來自先知彌迦,彌迦對彌賽亞的出生地首先發出預言:「伯利恆的以法他啊,你在猶大諸城中為小,將來必有一位從你那裏出來,在以色列中為我作掌權的;他的根源從亙古,從太初就有。耶和華必將以色列人交付敵人,直等那生產的婦人生下子來。那時掌權者其餘的弟兄必歸到以色列人那裏。他必起來,倚靠耶和華的大能,並耶和華—他神之名的威嚴,牧養他的羊羣。他們要安然居住;因為他必日見尊大,直到地極。這位必作我們的平安。」(彌迦書5:2-5)彌迦預言,這位根源從亙古從太初就有的掌權者是從伯利恆而出,他要牧養他的羊,直到地極。

彌迦更預言:「末後的日子,耶和華殿的山必堅立,超乎諸山,高舉過於萬嶺;萬民都要流歸這山。必有許多國的民前往,說:來吧,我們登耶和華的山,奔雅各神的殿。主必將他的道教訓我們;我們也要行他的路。因為訓誨必出於錫安;耶和華的言語必出於耶路撒冷。他必在多國的民中施行審判,為遠方強盛的國斷定是非。他們要將刀打成犁頭,把槍打成鐮刀。這國不舉刀攻擊那國;他們也不再學習戰事。人人都要坐在自己葡萄樹下和無花果樹下,無人驚嚇。這是萬軍之耶和華親口說的。」(彌迦書4:1-4)

上帝要施行審判，在他的聖山上管治，不再有戰爭，萬民都要聽祂的訓誨。

何西阿書13:14 描述上帝將以色列人由埃及為奴之地引領出埃及:「以色列年幼的時候，我愛他，就從埃及召出我的兒子來。」後期，有很多拉比認為，這段先知的說話，是預言彌賽亞是從埃及出來的。

當猶大王烏西雅 、 約坦 、 亞哈斯 、 希西家的時候，猶大處於中興時期， 亞摩斯的兒子以賽亞得到上帝的默示，向耶路撒冷發預言。

以賽亞預言:「…必有童女懷孕生子,給他起名叫以馬內利 。」 (以賽亞書7:14)以馬內利就是上帝與我們同在意思。這是上帝給亞哈斯王的一個兆頭,證明上帝要保護猶大免受亞蘭及以色列聯軍的攻擊。更深層的意義是預表童女生子,主與世人同住,救世人脫離敵人的攻擊。

以賽亞又預言加利利地要得到榮耀,「但那受過痛苦的必不再見幽暗。 從前神使西布倫地和拿弗他利地被藐視,末後卻使這沿海的路, 約旦河外,外邦人的加利利地得着榮耀。在黑暗中行走的百姓看見了大光; 住在死蔭之地的人有光照耀他們。 …因為他們所負的重軛和肩頭上的杖, 並欺壓他們人的棍, 你都已經折斷,…因有一嬰孩為我們而生; 有一子賜給我們。 政權必擔在他的肩頭上; 他名稱為「奇妙策士、全能的神、永在的父、和平的君」。他的政權與平安必加增無窮。 他必在大衛的寶座上治理他的國,

以公平公義使國堅定穩固， 從今直到永遠。 萬軍之耶和華的熱心必成就這事。」(以賽亞書9:1-7)

來自加利利的要坐在大衛寶座上，他釋放百姓的壓制，帶來光明，他的國以公平公義堅立，直至永遠，他名稱為「奇妙策士、全能的神、永在的父、和平的君」。

以賽亞又預言:「從耶西的本必發一條； 從他根生的枝子必結果實。耶和華的靈必住在他身上， 就是使他有智慧和聰明的靈， 謀略和能力的靈， 知識和敬畏耶和華的靈。他必以敬畏耶和華為樂； 行審判不憑眼見， 斷是非也不憑耳聞；卻要以公義審判貧窮人， 以正直判斷世上的謙卑人，以口中的杖擊打世界， 以嘴裏的氣殺戮惡人。公義必當他的腰帶； 信實必當他脅下的帶子。…到那日， 耶西的根立作萬民的大旗；外邦人必尋求他，他安息之所大有榮耀。」(以賽亞書11:1-10)

這位和平之君是從大衛的祖先耶西而出,上帝的靈住在他裡面，讓他以公義審判世人，外邦人亦要尋求他。

以賽亞預言到那日的情況:「…那時，瞎子的眼必睜開； 聾子的耳必開通。那時，瘸子必跳躍像鹿； 啞巴的舌頭必能歌唱。 在曠野必有水發出； 在沙漠必有河湧流。」(以賽亞書35:5-6)

到了預定的日子，彌賽亞要叫瞎子能見， 聾子能聽，瘸子能走， 啞巴能講。

那日子到之前有何預兆呢？先知以賽亞指出:「有人聲喊着說： 在曠野預備耶和華的路 ， 在沙漠地修平我們神的道。一切山窪都要填滿， 大小山岡都要削平； 高高低低的要改為平坦， 崎崎嶇嶇的必成為平原。耶和華的榮耀必然顯現； 凡有血氣的必一同看見； 因為這是耶和華親口說的。」(以賽亞書40:3-5)

意思是到那日,將有人在曠野傳道,預備人心迎接彌賽亞。

彌賽亞的形象是怎樣的，先知以賽亞預言:「報好信息給錫安的啊， 你要登高山； 報好信息給耶路撒冷的啊， 你要極力揚聲。 揚聲不要懼怕， 對猶大的城邑說： 看哪,你們的神！主耶和華必像大能者臨到； 他的膀臂必為他掌權。他的賞賜在他那裏； 他的報應在他面前。他必像牧人牧養自己的羊羣， 用膀臂聚集羊羔抱在懷中， 慢慢引導那乳養小羊的。 」(以賽亞書40:9-11)

彌賽亞的形象是像牧人牧養羣羊,用膀臂聚集羊羔抱在懷中。

彌賽亞的行事方式是怎樣的呢?以賽亞預言:「看哪,我的僕人— 我所扶持所揀選、心裏所喜悅的！ 我已將我的靈賜給他； 他必將公理傳給外邦。他不喧嚷,不揚聲， 也不使街上聽見他的聲音。壓傷的蘆葦,他不折斷； 將殘的燈火,他不吹滅。 他憑真實將公理傳開。他不灰心,也不喪膽,直到他在地上設立公理； 海島都等候他的訓誨。」(以賽亞書42:1-4)

彌賽亞的行事並不高調，他不喧嚷，不揚聲， 也不使街上聽見他的聲音。然而，他扶助頓弱，「壓傷的蘆葦，他不折斷； 將殘的燈火，他不吹滅。」 他憑真實傳揚真理，海島上的外邦人都等他的教訓。

彌賽亞在世上的工作是甚麼？以賽亞清楚預言道:「主耶和華的靈在我身上； 因為耶和華用膏膏我， 叫我傳好信息給謙卑的人 ， 差遣我醫好傷心的人， 報告被擄的得釋放，被囚的出監牢 ;報告耶和華的恩年， 和我們神報仇的日子；安慰一切悲哀的人,賜華冠與錫安悲哀的人,代替灰塵； 喜樂油代替悲哀； 讚美衣代替憂傷之靈； 使他們稱為公義樹,是耶和華所栽的，叫他得榮耀。」(以賽亞書61:1-3)

彌賽亞醫好傷心的人， 釋放被擄坐牢的人;賜華冠予悲哀的人,賜喜樂油代替悲哀； 賜讚美衣代替憂傷之靈。

彌賽亞完全順服上帝，以賽亞預言:「主耶和華賜我受教者的舌頭， 使我知道怎樣用言語扶助疲乏的人。 主每早晨提醒， 提醒我的耳朵， 使我能聽，像受教者一樣。主耶和華開通我的耳朵； 我並沒有違背,也沒有退後。人打我的背，我任他打； 人拔我腮頰的鬍鬚,我由他拔； 人辱我,吐我,我並不掩面。」(以賽亞書50:4-6)

彌賽亞的容貌是怎樣的？先知以賽亞預言:「我的僕人行事必有智慧 ， 必被高舉上升， 且成為至高。許多人因他驚奇； 他的面貌比別人憔悴； 他的形容比世人枯槁。這樣，

他必洗淨許多國民； 君王要向他閉口。 因所未曾傳與他們的，他們必看見； 未曾聽見的，他們要明白。」(以賽亞書52:13-15)

叫人驚奇的是，彌賽亞的容貌令人失望。他的面貌比別人憔悴； 他的形容比世人枯槁。「我們所傳的有誰信呢？ 耶和華的膀臂向誰顯露呢？他在耶和華面前生長如嫩芽， 像根出於乾地。 他無佳形美容； 我們看見他的時候， 也無美貌使我們羨慕他。」(以賽亞書53:1-2)彌賽亞並無美貌給人羨慕。

對於彌賽亞的遭遇，先知以賽亞預言:「他被藐視，被人厭棄； 多受痛苦，常經憂患。 他被藐視， 好像被人掩面不看的一樣； 我們也不尊重他。 」(以賽亞書53:3－4)歷代先知盼望的彌賽亞到來時竟被藐視厭棄。

彌賽亞的使命是甚麼？「他誠然擔當我們的憂患， 背負我們的痛苦； 我們卻以為他受責罰， 被神擊打苦待了。哪知他為我們的過犯受害， 為我們的罪孽壓傷。 因他受的刑罰，我們得平安； 因他受的鞭傷，我們得醫治。我們都如羊走迷； 各人偏行己路； 耶和華使我們眾人的罪孽都歸在他身上。 」(以賽亞書53:5-7)彌賽亞要擔當我們的憂患， 背負我們的痛苦；因他受的刑罰鞭傷，我們得平安得醫治。上帝使眾人的罪孽都歸在彌賽亞身上。

彌賽亞受苦的過程是怎樣的？先知預言:「他被欺壓， 在受苦的時候卻不開口 ； 他像羊羔被牽到宰殺之地， 又像羊

在剪毛的人手下無聲， 他也是這樣不開口。因受欺壓和審判，他被奪去， 至於他同世的人，誰想他受鞭打、 從活人之地被剪除， 是因我百姓的罪過呢？他雖然未行強暴， 口中也沒有詭詐， 人還使他與惡人同埋； 誰知死的時候與財主同葬。耶和華卻定意將他壓傷， 使他受痛苦。 耶和華以他為贖罪祭 。」(以賽亞書53:8-10)彌賽亞未行強暴， 沒有詭詐，卻受到不義的欺壓和審判，沉默忍受鞭打苦待，最後被剪除， 與惡人同埋，與財主同葬。

彌賽亞完成使命之後，先知預言:「他必看見後裔，並且延長年日。耶和華所喜悅的事必在他手中亨通。他必看見自己勞苦的功效， 便心滿意足。 有許多人因認識我的義僕得稱為義； 並且他要擔當他們的罪孽。所以，我要使他與位大的同分， 與強盛的均分擄物。 因為他將命傾倒，以致於死；他也被列在罪犯之中。 他卻擔當多人的罪， 又為罪犯代求。」(以賽亞書53:10-20)。彌賽亞要使許多認識祂的人得稱為義，祂要擔當他們的罪孽，他最後要與位大的同分，成爲強者。

對於當時正在受壓制的以色列人，彌賽亞怎麼可以既是審判列國的和平之君，又是受苦的僕人，擔當世人罪孽的代罪羔羊呢？以色列人都簡單的以為，彌賽亞來的時候就要復興以色列國，殊不知道，在上帝永恒的計劃裡面，祂有遠較復國更為重要的旨意，就是先賜下救恩，拯救罪人。當救贖的計劃完成，彌賽亞才回來復興祂永恒的國度。

在猶大於主前 586 年亡國前後，著名的先知耶利米出現，他明言巴比倫是上帝的棒，要懲罰猶大的背道。然而，耶利米

預言「耶和華說：『日子將到，我應許以色列家和猶大家的恩言必然成就。當那日子，那時候，我必使大衛公義的苗裔長起來，他必在地上施行公平和公義。在那日子猶大必得救，耶路撒冷必安然居住，他的名必稱為耶和華我們的義。』因為耶和華如此說：『大衛必永不斷人坐在以色列家的寶座上。祭司利未人在我面前也不斷人獻燔祭，燒素祭，時常辦理獻祭的事。』」(耶利米書33:14-18)

耶利米預言彌賽亞是大衛的苗裔，必坐在以色列的寶座上，施行公平及公義。

主前606年，猶大王約雅敬被擄巴比倫，在被擄的以色列人之中，其中一位貴族少年名叫但以理，他在巴比倫及波斯都位居高位。

於主前539年，瑪代族大利烏王一世元年，但以理從書上得知耶和華的話臨到先知耶利米，論耶路撒冷荒涼的年數，七十年為滿(但以理書9:2)。上帝在他為國家民族認罪的時候，差天使向他揭示彌賽亞的奧秘：「我說話、禱告，承認我的罪和本國之民以色列的罪，為我神的聖山在耶和華我神面前懇求。我正禱告的時候，先前在異象中所見的那位加百列，奉命迅速飛來，約在獻晚祭的時候，按手在我身上。他指教我說：「但以理啊，現在我出來要使你有智慧，有聰明。你初懇求的時候，就發出命令，我來告訴你，因你大蒙眷愛；所以你要思想明白這以下的事和異象。為你本國之民和你聖城，已經定了七十個七。要止住罪過，除淨罪惡，贖盡罪孽，引進永義，封住異象和預言，並膏至聖者。

哭泣的聖城

你當知道，當明白，從出令重新建造耶路撒冷，直到有受膏君的時候，必有七個七和六十二個七。正在艱難的時候，耶路撒冷城連街帶濠都必重新建造。過了六十二個七，那受膏者必被剪除，一無所有；必有一王的民來毀滅這城和聖所，至終必如洪水沖沒。必有爭戰，一直到底，荒涼的事已經定了。一七之內，他必與許多人堅定盟約；一七之半，他必使祭祀與供獻止息。那行毀壞可憎的如飛而來，並且有忿怒傾在那行毀壞的身上，直到所定的結局。」(但以理書9:20-27)

先知但以理所得到的預言是，從出令重新建造耶路撒冷，直到有受膏君的時候，必有七個七和六十二個七。受膏君在原文就是彌賽亞的意思。從出令重建耶路撒冷，必有七個七年(49猶太年)，耶路撒冷城連街帶濠都必重新建造。再過六十二個七年(434猶太年)，受膏者(彌賽亞)必被剪除。

之後，再有一個七年，必有一王的民來到，再次毀滅耶路撒冷城和聖殿。一七之內，他必與許多人堅定盟約；一七之半，他必使祭祀與供獻止息。其後的爭戰會一直到底，荒涼的事已定。

對於先知但以理來說，他可能完全難以理解這個啟示。預言指耶路撒冷城和聖殿都要重建，彌賽亞要出現。然而，預言又指彌賽亞要被殺，最終耶路撒冷城和聖殿都要再次被毀，並且要一直荒涼。這是多麼令人絕望的事情!

然而，七十個七的預言的中心目的是：「要止住罪過，除淨罪惡，贖盡罪孽，引進永義，封住異象和預言，並膏至聖者。」(但以理書9:24)上帝的永恆計劃不是要為重建而重建，祂的

116

計劃是徹底除惡，贖罪，帶來永遠的公義。最終，至聖者被膏作永遠的君王。

那麼，預言中的彌賽亞究竟是在那時出現？

這裡可考慮兩個重要的預言：先知耶利米的預言及先知但以理的預言。

耶利米於主前 605 年(猶大王約雅敬第四年)得到的默示如下：「所以萬軍之耶和華如此說：「因為你們沒有聽從我的話，我必召北方的眾族和我僕人巴比倫王尼布甲尼撒來攻擊這地，和這地的居民，並四圍一切的國民。我要將他們盡行滅絕，以致他們令人驚駭、嗤笑，並且永久荒涼。」這是耶和華說的。「我又要使歡喜和快樂的聲音，新郎和新婦的聲音，推磨的聲音和燈的亮光，從他們中間止息。這全地必然荒涼，令人驚駭，這些國民要服事巴比倫王七十年。」「七十年滿了以後，我必刑罰巴比倫王和那國民，並迦勒底人之地，因他們的罪孽使那地永遠荒涼。」這是耶和華說的。」(耶利米書25:8-12)

巴比倫於主前 625 年反抗亞述獨立，於主前 612 年聯同瑪代人夾擊亞述首都尼尼微，城破後，亞述皇族西遷至哈蘭，最終於主前 609 年敗於巴比倫，巴比倫正式成為近東的霸主。尼布革尼撒二世於主前 606 年擄掠猶大，於主前 605 年即位巴比倫王，並於主前 597 年擄走猶大王約雅斤，最後在主前 586 年，擄走猶大末代王帝西底家，拆毀聖殿及耶路撒冷城牆。若從巴比倫興起的歷史看，耶利米預言中的七十猶太年

應開始於主前 609 年，即巴比倫完全取得近東的控制權，按耶利米的預言，猶大開始服待巴比倫王七十年，而七十猶太年結束於主前 540 年，亦即巴比倫城被瑪代波斯所滅的前一年。七十年滿了以後，耶利米的預言應驗，上帝讓瑪代波斯消滅巴比倫，「迦勒底人之地因他們的罪孽永遠荒涼」。

在巴比倫被瑪代波斯消滅之後的第一年，塞魯士王(Cyrus the Great,或譯作大利烏王或古列王)元年，先知但以理按耶利米的預言祈求上帝重建耶路撒冷，得到七十個七的默示。所得到的啟示是，從出令重新建造耶路撒冷，直到有受膏君的時候，必有七個七和六十二個七。

塞魯士應驗了先知以賽亞的預言：「論塞魯士說：『他是我的牧人，必成就我所喜悅的，必下令建造耶路撒冷，發命立穩聖殿的根基。』」(以賽亞書44:28)

瑪代波斯的興起，是上帝的旨意，要他重建耶路撒冷城及聖殿：「我憑公義興起塞魯士，又要修直他一切道路。他必建造我的城，釋放我被擄的民，不是為工價，也不是為賞賜。這是萬軍之耶和華說的。」(以賽亞書45:13)

果然，塞魯士執政第一年(主前 539 年)，他就推行宗教寬容政策，容許被擄的猶太人回歸，並支持所羅巴伯及耶書亞等人重建聖殿。

然而，若說真正下令重建耶路撒冷城，則始於亞達薛西王二十年，酒政尼希米求亞達薛西王容許他回歸猶大重建耶路撒

冷的城牆及城門。(尼希米記一章)若以亞達薛西王由主前465年開始執政，亞達薛西王二十年就是主前445年。

按但以理七個七及六十二個七的預言，彌賽亞出現的時代是猶太年483年之後。猶太年是一年360天，483個猶太年就是173,880天，轉為現代曆法一年365.24天計算，即為476年。由亞達薛西王二十年批准尼希米重建耶路撒冷城牆的主前445年起計，476年後是主後31年，若不計算公元元年(一開始就是主後第一年，沒有主後零年)，計算出來的就是主後30年，正是主耶穌在世的年代。

按歷史記載，大希律王死於主前4年，而在他死前，他聽到來自東方的博士指有君王誕生，而下令屠殺兩歲以下嬰孩。換言之，耶穌可能在主前5至6年降生。耶穌30歲出來傳道，傳道時間約3年後被釘死，然後復活。撇除公元元年，受膏者被剪除的時間是主後29年，即但以理預言的計算年份左右！

<全書完>

書目: 哭泣的聖城 - 耶路撒冷興衰史

Book Title: Weeping Holy City – The History of the Rise and Fall of Jerusalem

作者: 黃栢中

Author: Wong Pak Chung

出版: 寶瓦出版有限公司
Publisher: Provider Publishing Limited
電話 (Tel.)：+852-6355 3450
電郵 (E-mail)：providerpublishing@gmail.com

地址(Post Address): 香港中環郵政總局信箱 GPO 9796 號

出版地 Place of Publication：香港 Hong Kong

出版日期： 2021 年 7 月(三版)

國際書號 ISBN: 978-988-75675-0-9

定價 (Price)：港幣 HK$90